SEVEN KNIGHTS

The Art of

SEVEN KNIGHTS Vol.2

netmarble

SEVEN KNIGHTS

2017 ARTBOOK VOL.2

CONTENTS

PRE
FACE

■ 세븐나이츠는 2014년 3월 출시 이후 게임성 만큼 디자인에 있어서도 최고의 퀄리티를 지킨다는 원칙으로 성장해왔습니다. 출시 시점 많은 디자이너들의 노력으로 만들어진 캐릭터들은 시간이 지날수록 더욱 깊은 정성과 노력으로 업그레이드 되어 왔고, 지금 이 순간에도 게이머들의 오감을 만족시킬 새로운 영웅과 스토리에 대한 디자인이 쉼 없는 도전과 창작의 과정을 거쳐 만들어지고 있습니다. 세븐나이츠 아트북은 그러한 노력의 작은 결실이자 기록이기에 더욱 뜻 깊은 결과물이라고 할 수 있습니다.

세븐나이츠는 이미 수많은 유저들과 오랜 기간 함께 창조해 온 하나의 세계입니다. 그리고 디자인은 그 세계를 시각적으로 보여주는 중요한 역할을 하고 있습니다. 세븐나이츠의 아트디자인이 더 멋진 세계, 더 즐거운 세계를 만들어 갈 수 있다는 믿음으로 우리의 노력은 계속 될 것입니다.

이 아트북을 보시는 모든 분들이 게임과 스토리 그리고 디자인에 대한 많은 영감을 받으시길 바라며...

넷마블넥서스 대표 박영재

■ 모바일게임 아트 퀄리티를 선도한 세븐나이츠의 초판 아트북 출시 성과에 힘입어 아트북 2권까지 출시하게 된 것을 참으로 기쁘게 생각합니다.

이 영광은 오롯이 게임 개발 그 이상의 큰 작업에 기꺼이 참여해주신 모든 아티스트와 개발자 분들의 몫이며 진심으로 큰 감사를 드립니다.

그간 세븐나이츠의 영향력은 일본을 비롯한 전 세계까지 확장되었습니다.

세븐나이츠가 명실상부한 글로벌 게임 IP로 승격하는 데에 이번에 출시된 아트북 2권이 또다시 큰 역할을 할 것으로 믿어 의심치 않습니다.

아울러 항상 기대에 부응하는 결과물을 내주는 넷마블 IP사업팀 모두에게도 감사 드립니다.

넷마블게임즈 신사업담당 부사장 김홍규

■ 많은 분들께서 아껴주시고 사랑해주신 세븐나이츠가 3주년을 맞아 두 번째 아트북을 출간하게 되어 개인적으로 감회가 남다릅니다.

액정 너머에 있는 가상의 인물이지만 성격을 부여하고 각각 캐릭터의 특징을 심어주어서 만든 자식과 같은 영웅들이 게임을 통해 유저들에게 공개 되었던 순간이 가장 긴장 되면서 흥분 되었던 것 같습니다.

이번 아트북은 그 동안 개발인원 모두의 열정과 노력으로 일궈낸 수확이라 생각 합니다.

세븐나이츠와 함께하고 있는 모든 분들이 진정한 프로이며 좋은 에너지, 건강한 에너지와 함께 한마음 한뜻으로 같이 한다면 앞으로도 세 번째, 네 번째 아트북도 나올 수 있을 것이라 믿어 의심치 않습니다.

세븐나이츠 아트북 출간을 진심으로 축하 드립니다.

넷마블넥서스 세븐나이츠 그래픽실 실장 나채태

■ 세븐나이츠 3돌까지 정말 많은 일들이 있었지만 좋은 분들이 함께 있어 여기까지 올수 있었던것 같습니다. 옆에서 함께 세븐나이츠를 만들어주시는 분들과 그 결과를 즐겁게 플레이해주는 유저분들께 감사를 드립니다.

넷마블넥서스 세븐나이츠 그래픽실 모델링팀장 김재섭

■　세븐나이츠 3주년을 맞이하여 두번째 아트북 출간을 진심으로 축하합니다. 훌륭하신 동료분들과 기쁨의 순간을 함께 누리게 되어 영광이라고 생각합니다. 아트북 출간을 위해 고생하신 세븐나이츠 개발자 분들, 사업부 관계자 분들께 진심으로 감사드립니다.

넷마블넥서스 세븐나이츠 그래픽실 캐릭터원화팀장 이봉노

■　아트북 2권이 나오게 되다니 감회가 새롭네요. 신규 콘텐츠나 캐릭터를 만들 때마다 최대한 다른 느낌 다른 콘셉트를 목표하고 있고, 최대한 캐릭터 간의 관계를 많이 담으려 하고 있습니다. 그래서인지 한 장 한 장 넘길 때마다 기쁨과 아쉬움이 교차하네요. 3년이라는 시간 동안 400여 종의 캐릭터가 등장했고, 시나리오가 진행되었지만, 더욱 확장된 세계관을 준비하고 있습니다. 그와 동시에 지금까지 완성된 시나리오로 용사님들께 다양한 즐길 거리를 준비하고 있습니다. 아트북에 동봉된 만화가 그 시작이라고 할 수 있겠네요.
세븐나이츠가 아트북을 2권이나 낼 수 있게 된 것도, 만화를 만들 수 있게 된 것도 모두 용사님들이 있었기 때문이라고 생각합니다. 앞으로도 많은 사랑과 관심 부탁드리고, 그에 못지않게 새로운 즐거움, 알찬 시나리오로 보답하겠습니다. 감사합니다.

넷마블넥서스 세븐나이츠 기획실 컨텐츠지원파트장 김인우

■　3주년을 맞이 할 수 있었던 건 앞에서 끌어준 리더분들, 묵묵히 궂은 일을 마다하지 않은 세븐나이츠 전사원 여러분이 있었기에 가능했으리라 생각합니다. 기쁨과 힘든 순간들을 해온 동료분들과 영광스런 순간을 함께 할 수 있어 감사하게 생각하고 아트북 출간을 진심으로 축하합니다.

넷마블넥서스 세븐나이츠 그래픽실 연출팀장 유태현

■　애정을 갖고 즐겨 주시는 유저분들과 매작업 멋진작업을 보여주고자 열의를 갖고 작업해 주시는 팀원분들 덕분에 세븐나이츠가 여기까지올 수 있었다고 생각합니다. 앞으로도 새로운 경험을 느낄수있는 흥미로운 배경을 선보이도록 노력하겠습니다. 감사합니다~!

넷마블넥서스 세븐나이츠 그래픽실 배경원화 팀장 김용한

■　세븐나이츠를 잘 성장시켜주고 만들어주신 함께하고 있는 개발자분들께 감사드립니다. 앞으로도 세븐나이츠의 일원으로 관심과 성원이 지속되기를 바라며 열심히 만들겠습니다.

넷마블넥서스 세븐나이츠 그래픽실 UI팀장 김성주

■　세나 프로젝트와 그리고 최고의 멤버들과 함께 할 수 있어 너무 행복했습니다. 늘 최선을 다해주신 팀원분들께 다시 한 번 감사드립니다.

애니메이터 권순식

■　어느덧 세븐나이츠도 3주년을 맞이하게 되었네요.오랜 기간 많은 유저분들이 세븐나이츠를 아껴주시고 사랑해주셨고 개발자들도 유저분들의 성원에 힘입어 여기까지 왔다고 생각합니다. 항상 업데이트때마다 유저분들의 반응은 어떨지 동료분들과 고민했었고 그 결과를 토대로 반성하고 더 나은 게임을 만들려고 동료분들과 노력했던 기억이 납니다.
앞으로도 유저분들과 함께 숨쉬는 게임 만들수 있도록 노력하겠습니다.
세븐나이츠 계속 사랑해주세요. 감사합니다.

캐릭터 모델러 윤동욱

파괴의 저주
CURSE OF THE
DESTRUCTION

illustration by 오륜경

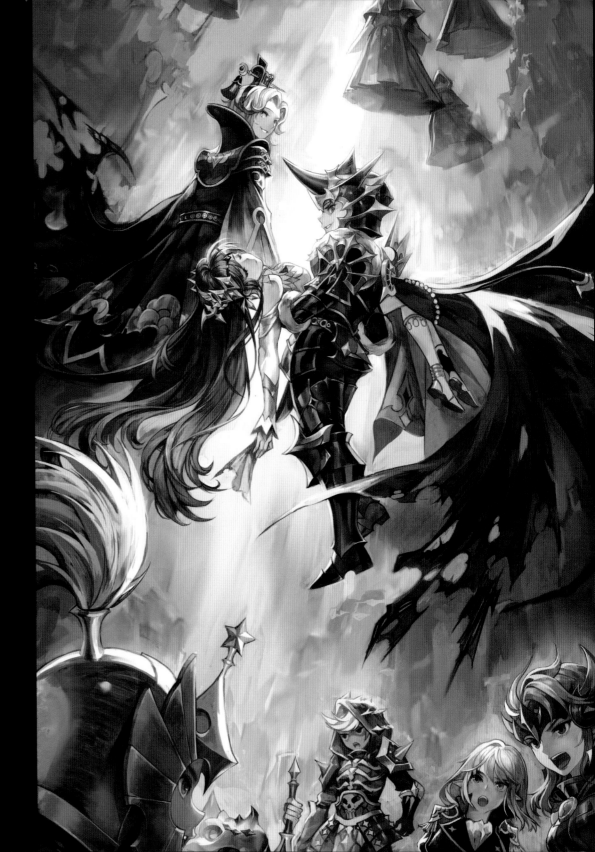

이제 전쟁을 시작하자 | **델론즈**

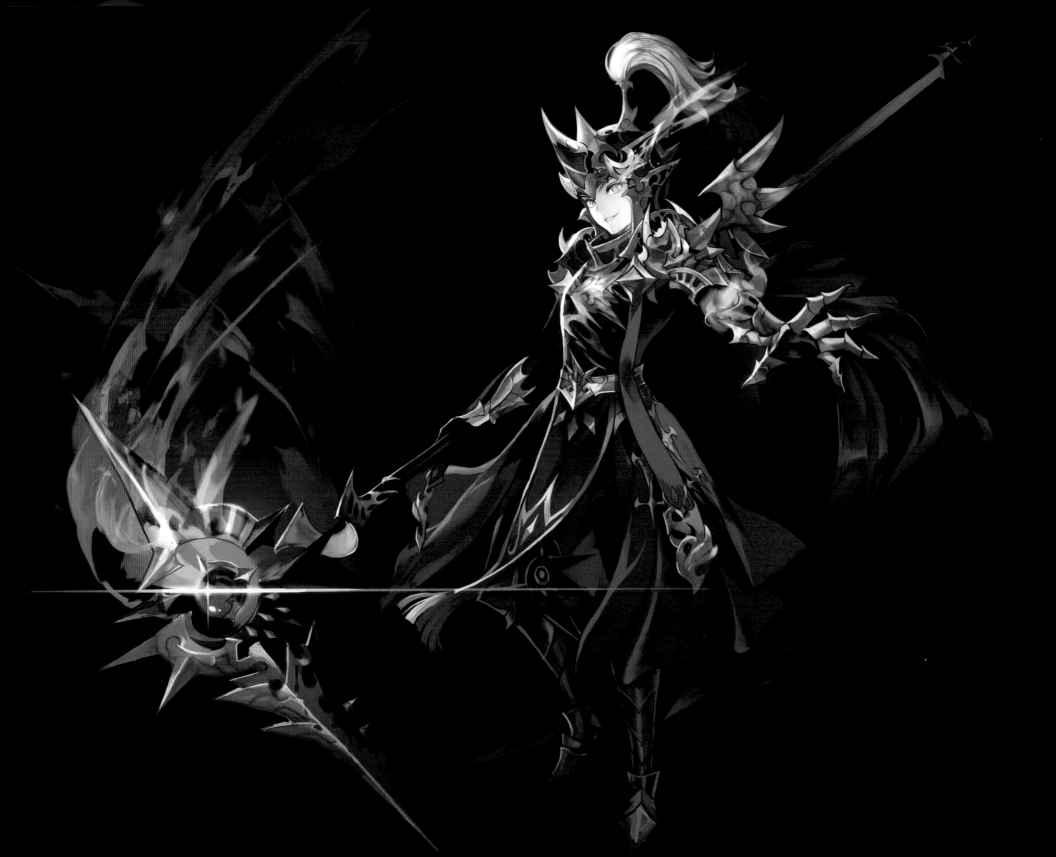

CONQUEROR OF HEAVEN

illustration by 문혜란

그때, 그 녀석이 날 찾아왔어.
날 도와주겠다며 거래를 제안했지. | **손오공**

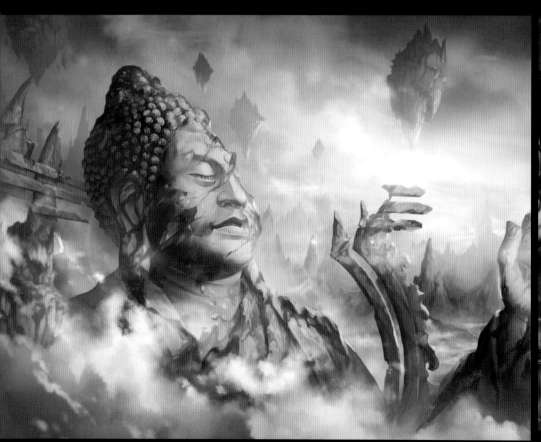

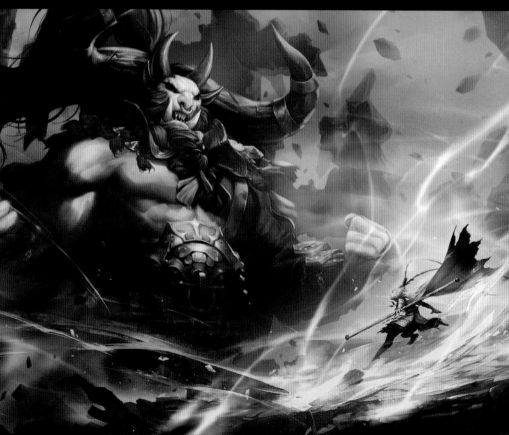

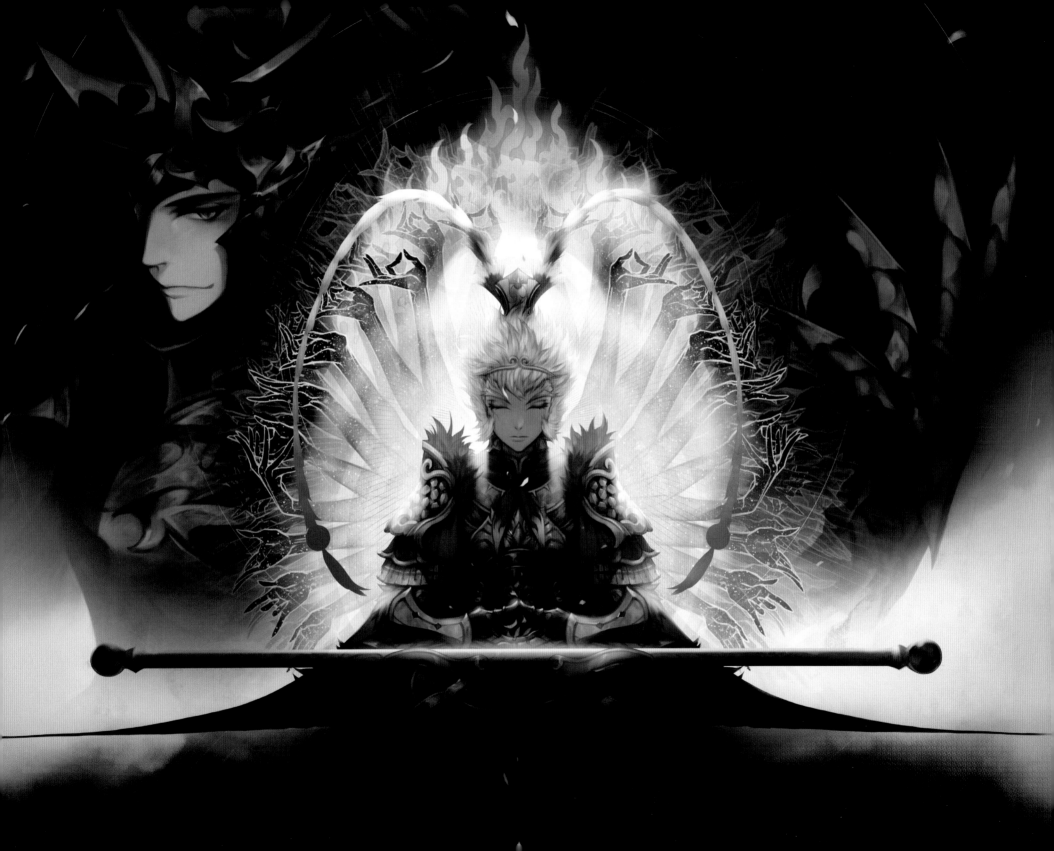

뜨거운 얼음심장
BURNING
ICE HEART

illustration by 문혜란

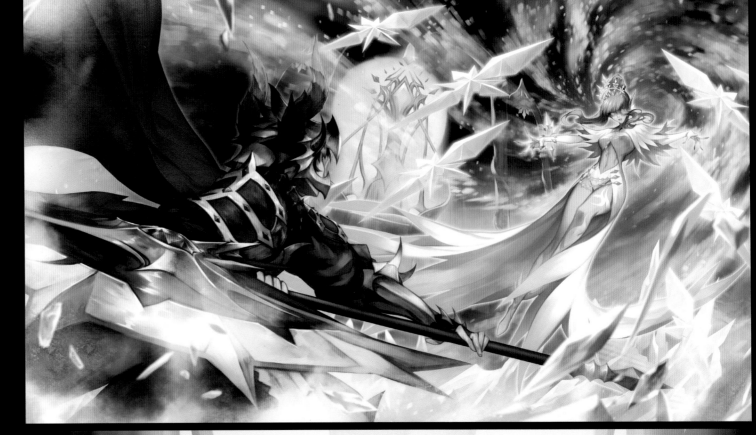

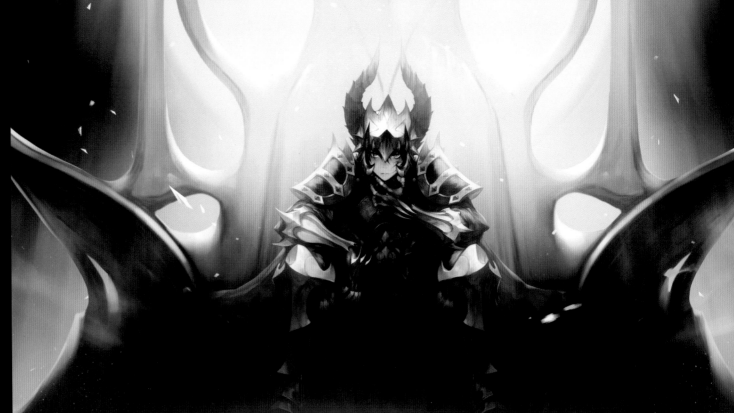

태양이여, 더욱 뜨거워져라.
혹한의 냉기를 녹일만큼... | 라니아

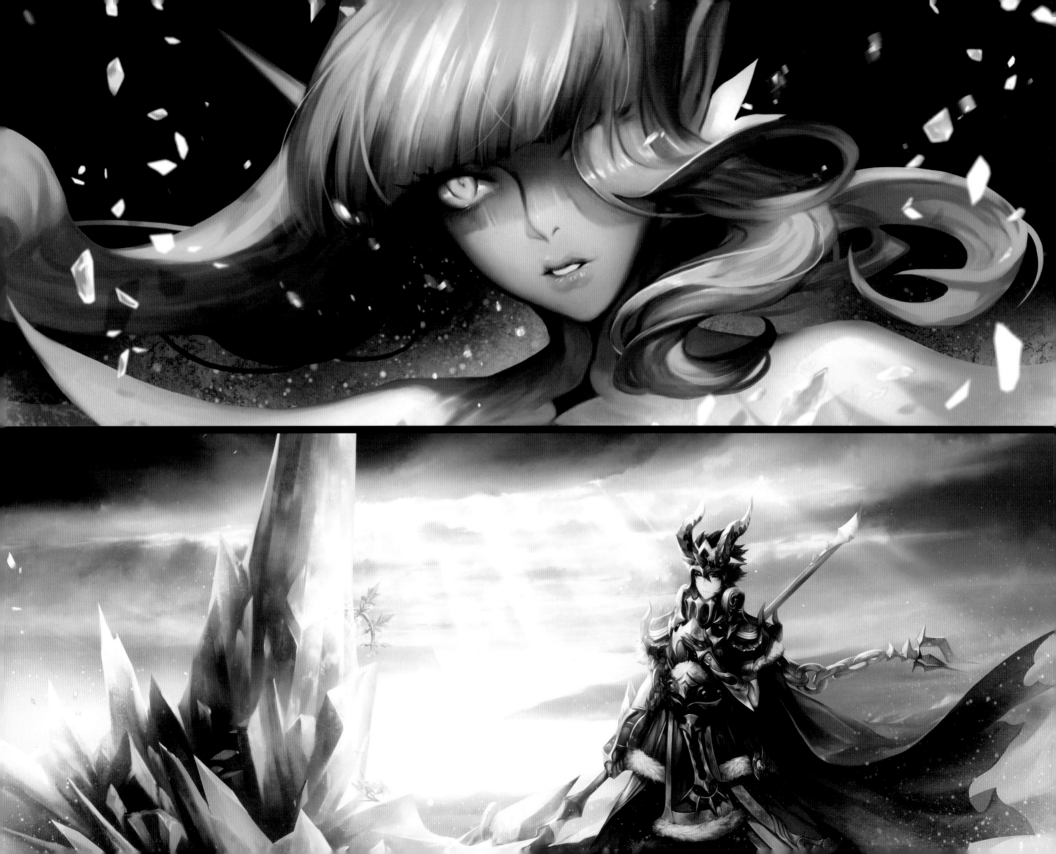

어둠의 태동
DAWNING OF DARKNESS

illustration by 문혜란

델론즈가 새로운 협력자를 보냈어.
연구에 더 도움이 될 거야. | **벨리카**

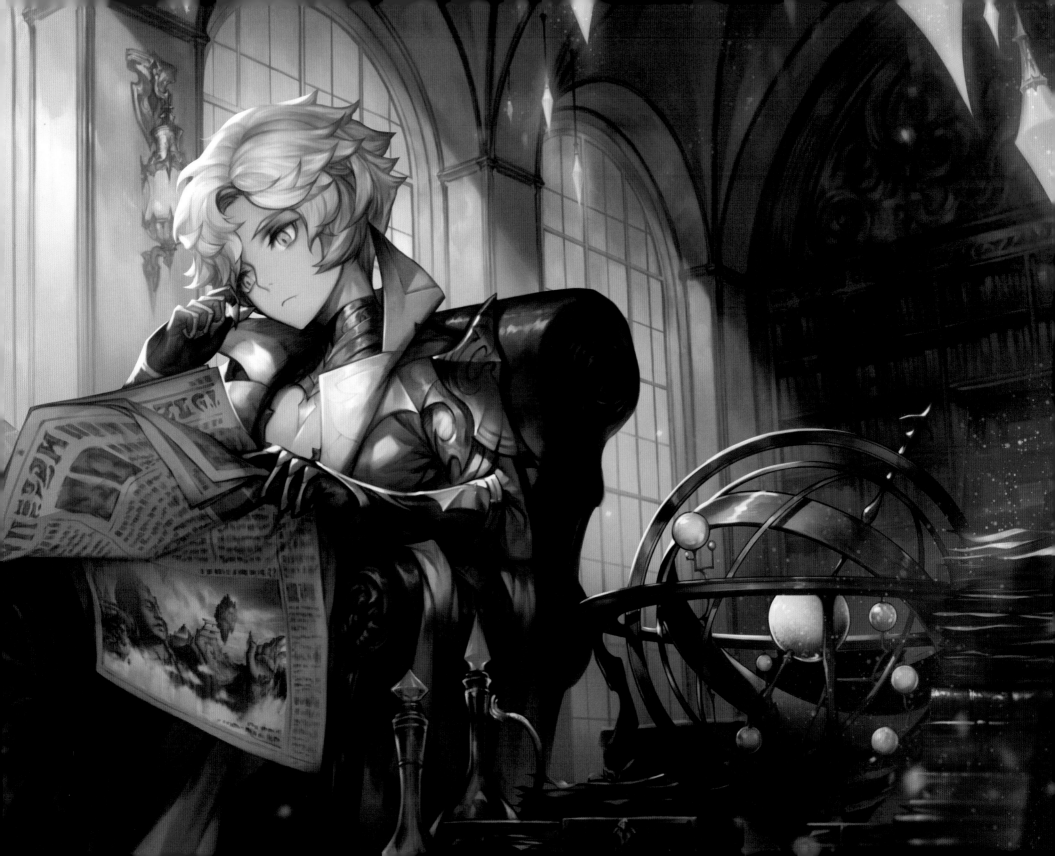

천상의 계단
CELESTIAL STAIRS

illustration by 문혜란

너도 언젠가 검으로 대화하는 법을 깨닫게 될 거다. | **태오**

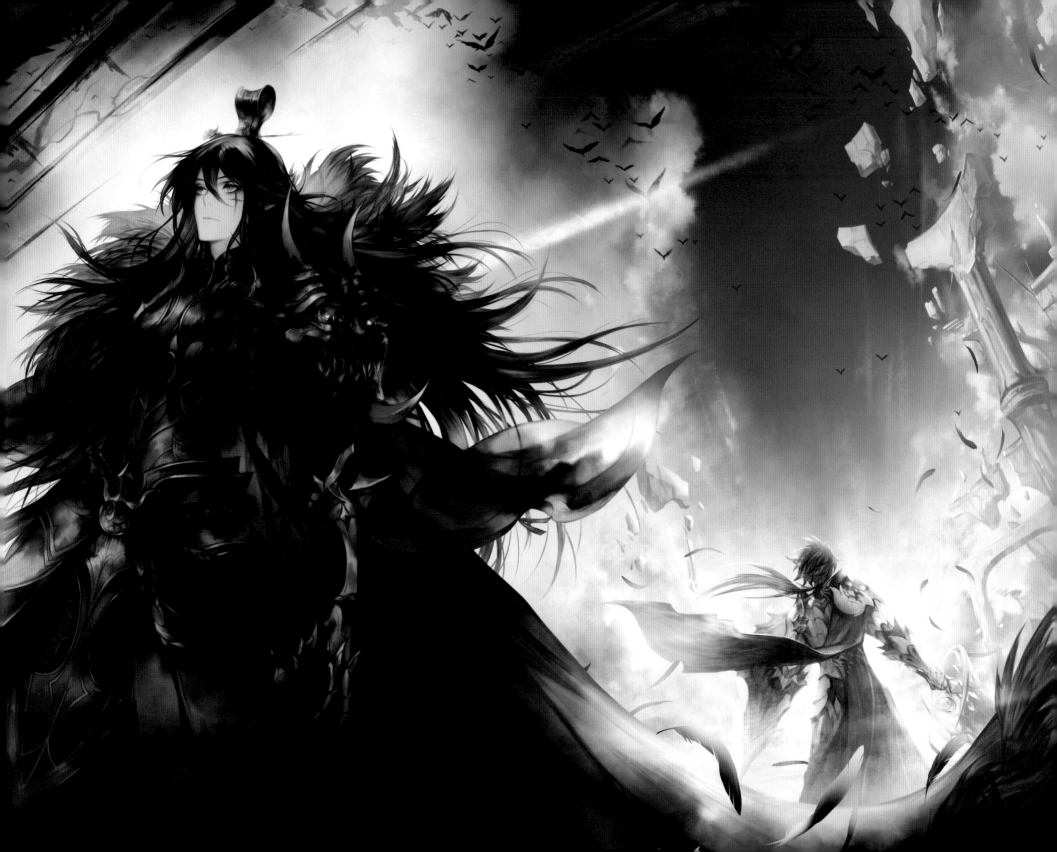

선악의 구원

RESCUE BY GOOD AND EVIL

illustration by 장윤지

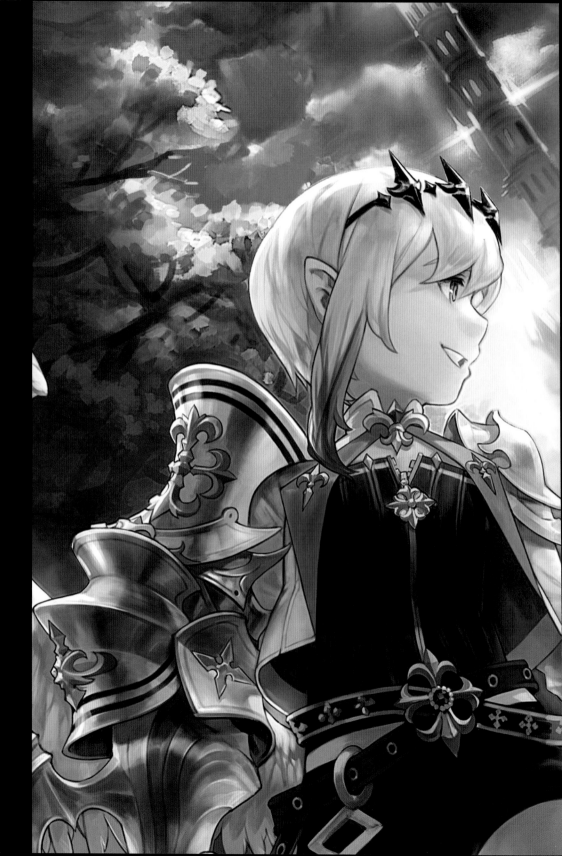

됐어! 너 좋으라고 구해준 거 아냐. | 브란즈

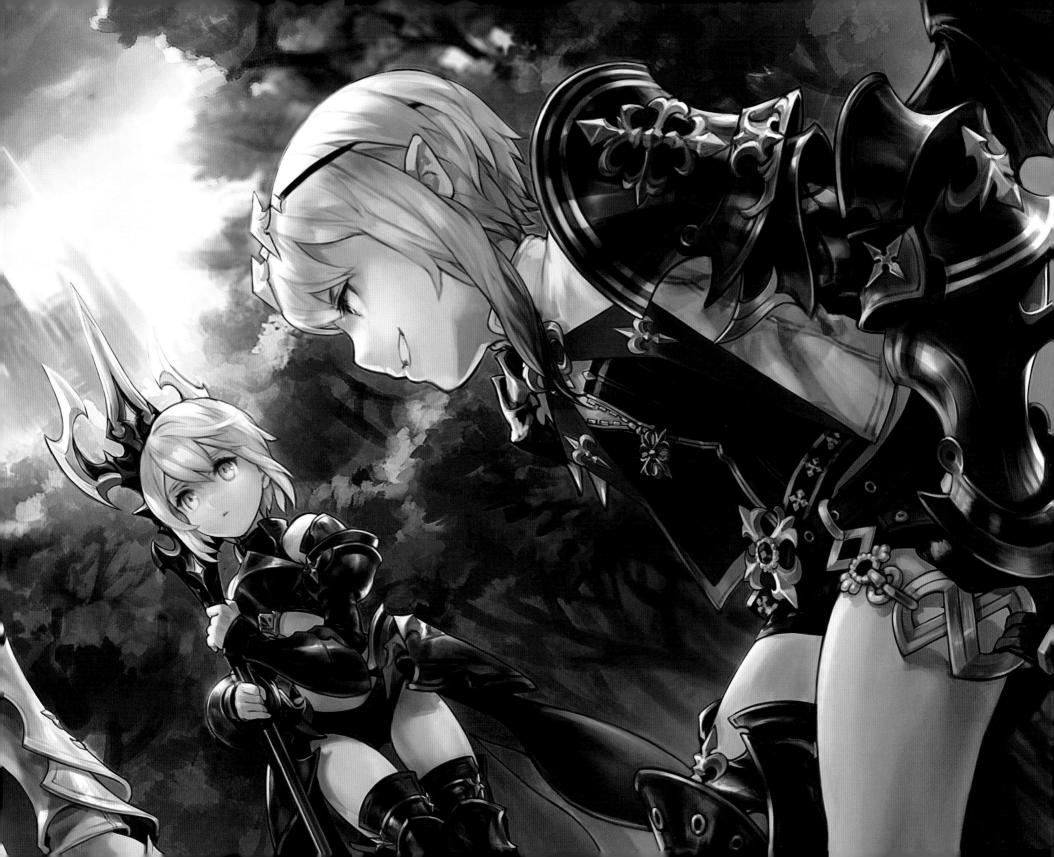

불멸의 계승사
THE IMMORTAL HEIR

illustration by 유효빈

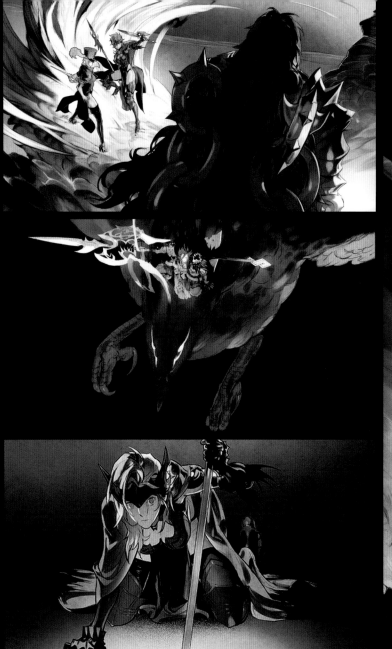

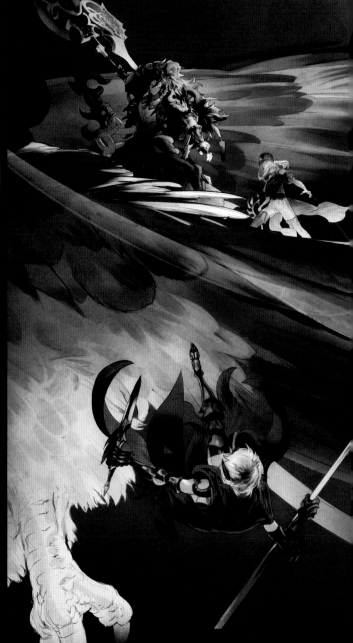

아일리온 역시 움브라니까 | 레이첼

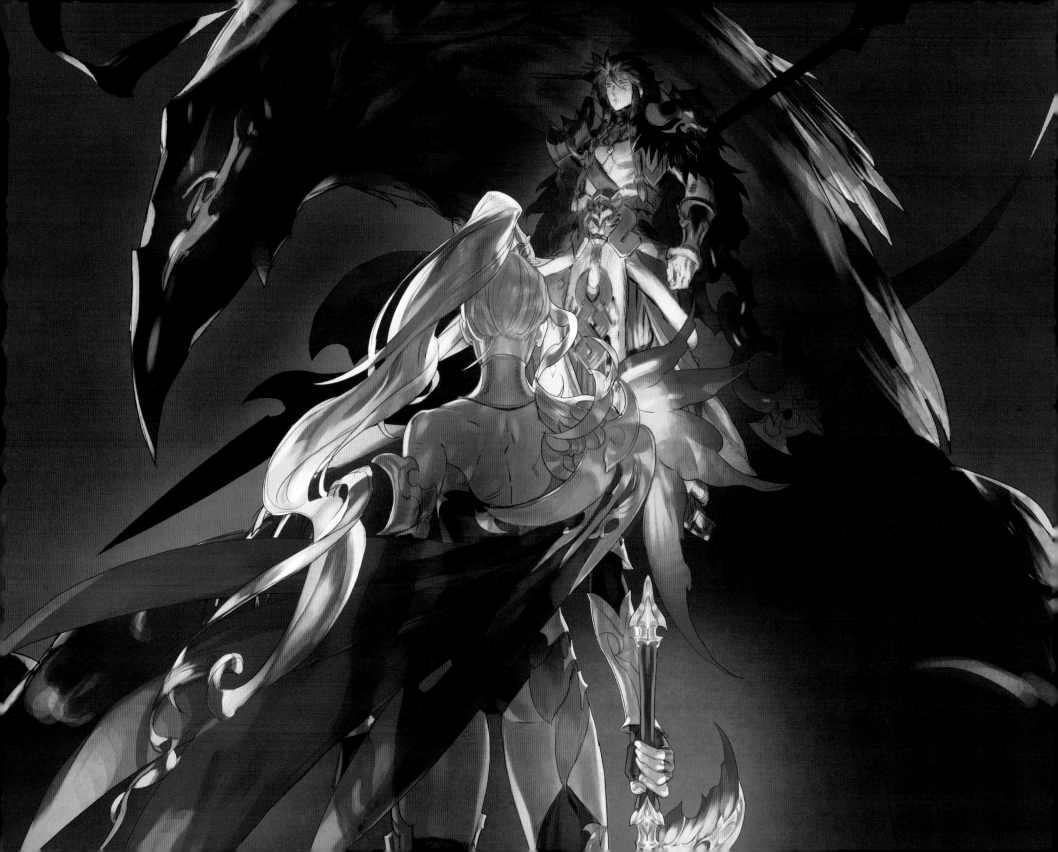

성십자단 각성

CRUSADERS
AWAKENING

illustration by 천동아

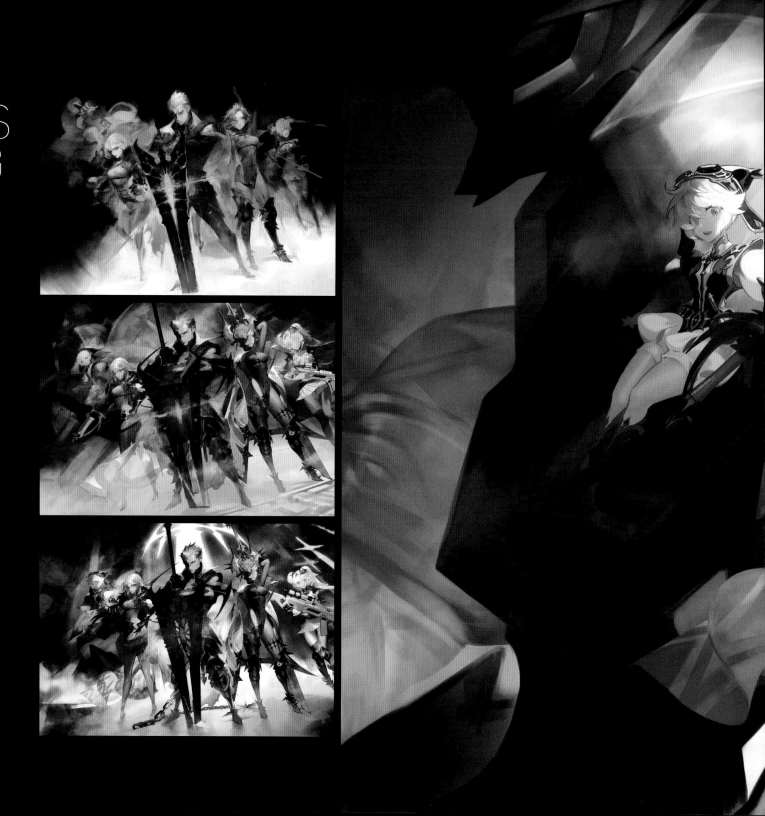

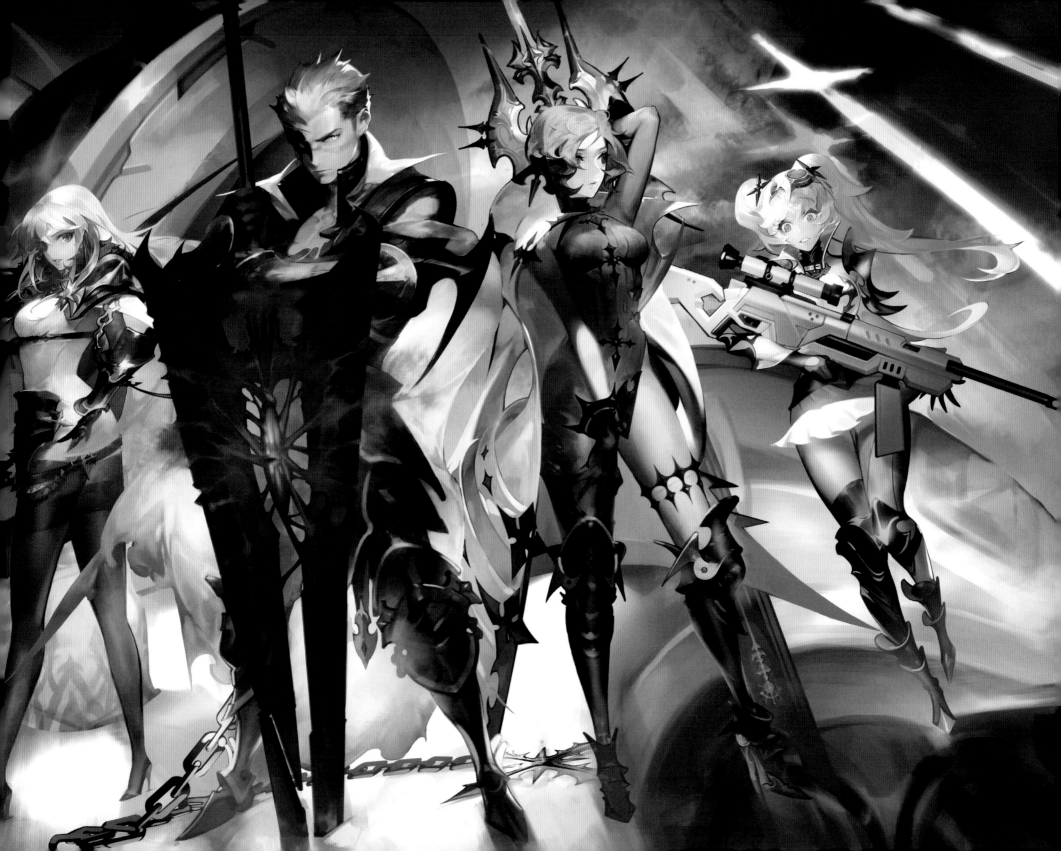

2주년 용의 기사단

2ND DRAGON KNIGHTS

illustration by 정아름

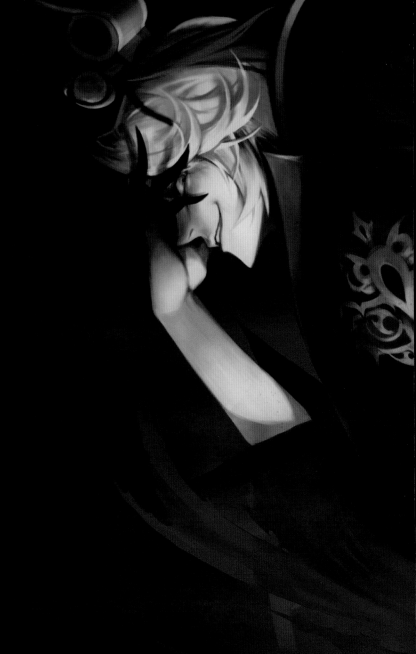

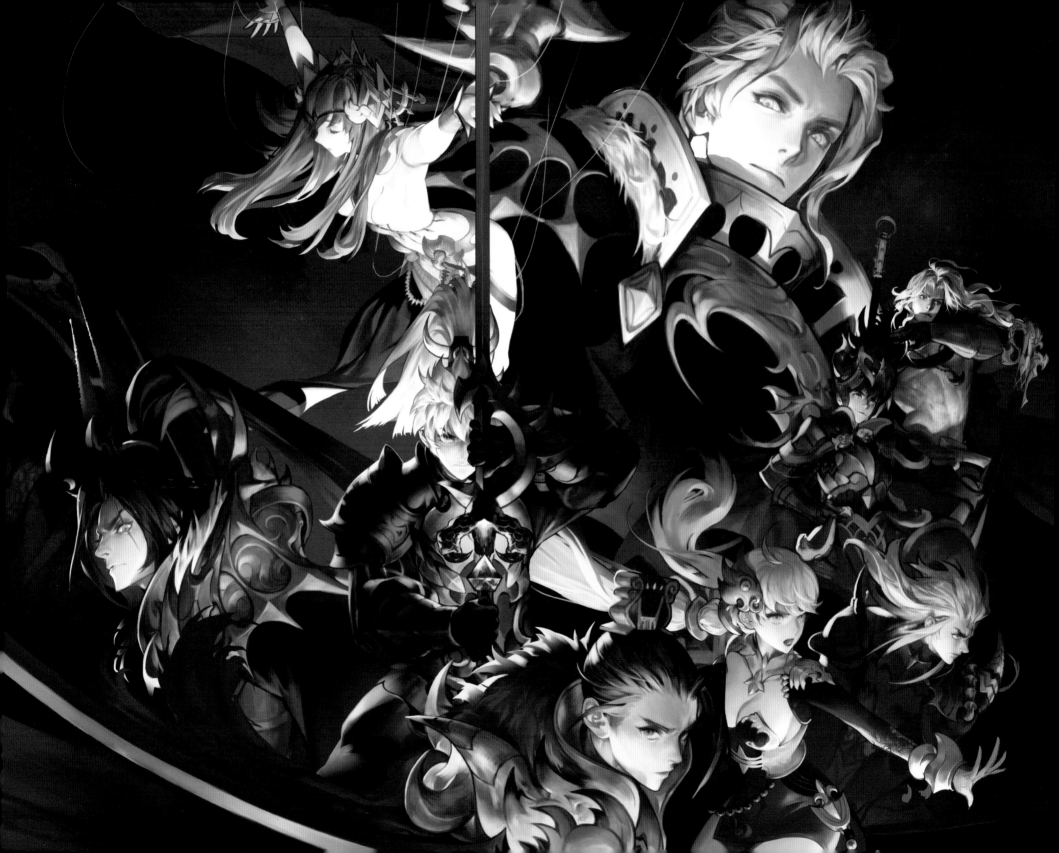

연희

YEONHEE

illustration by 정하니

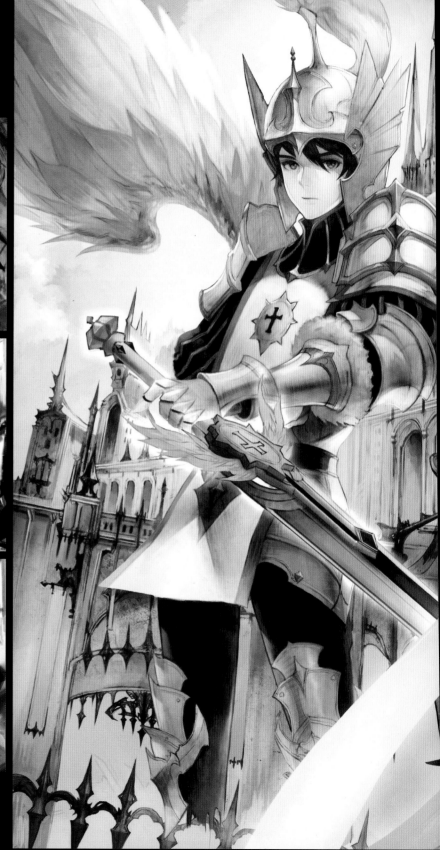

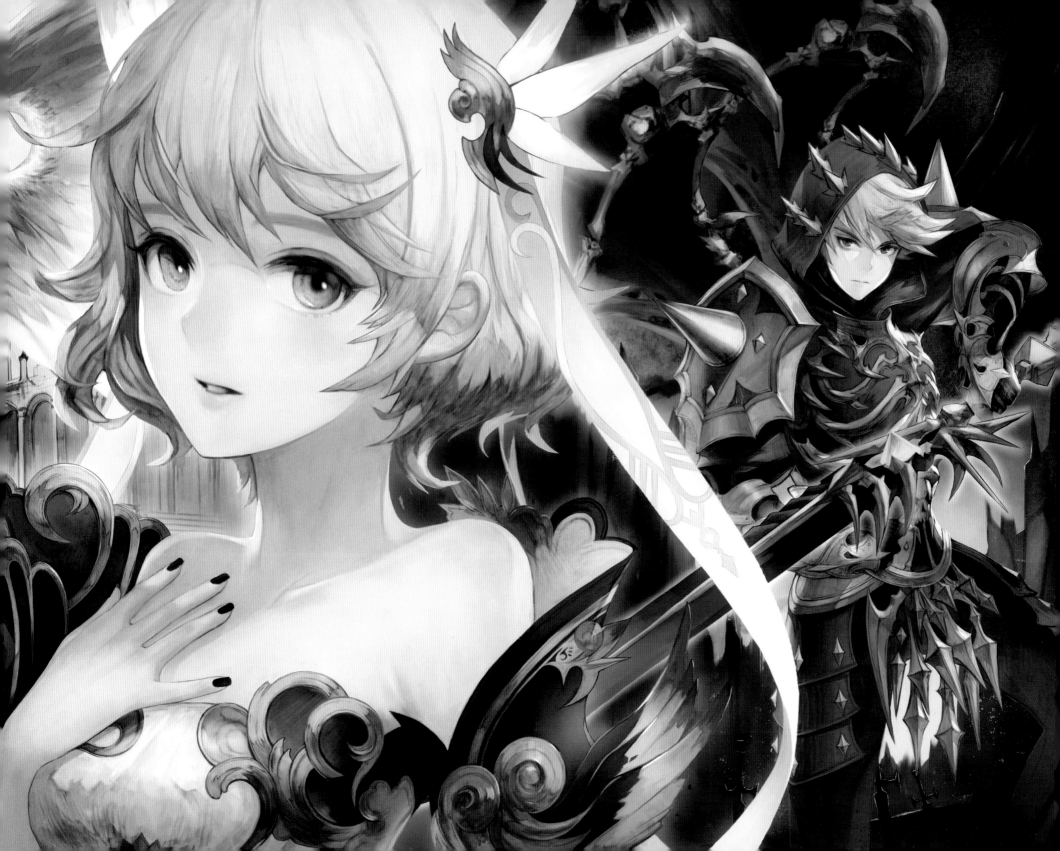

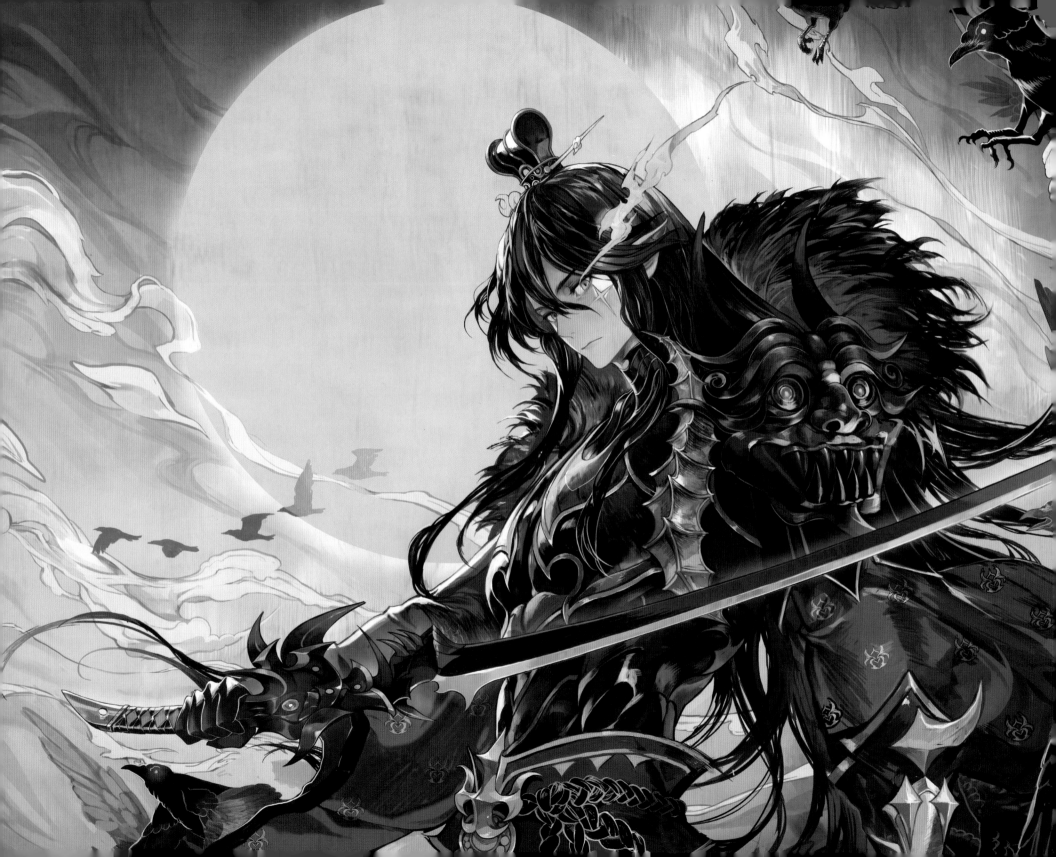

태오
TEO

illustration by 오륜경

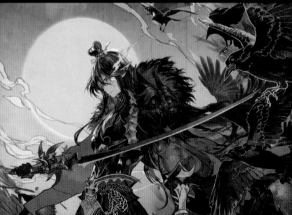

다크나이츠 멜키르

DARK KNIGHT MERCURE

illustration by 유효빈

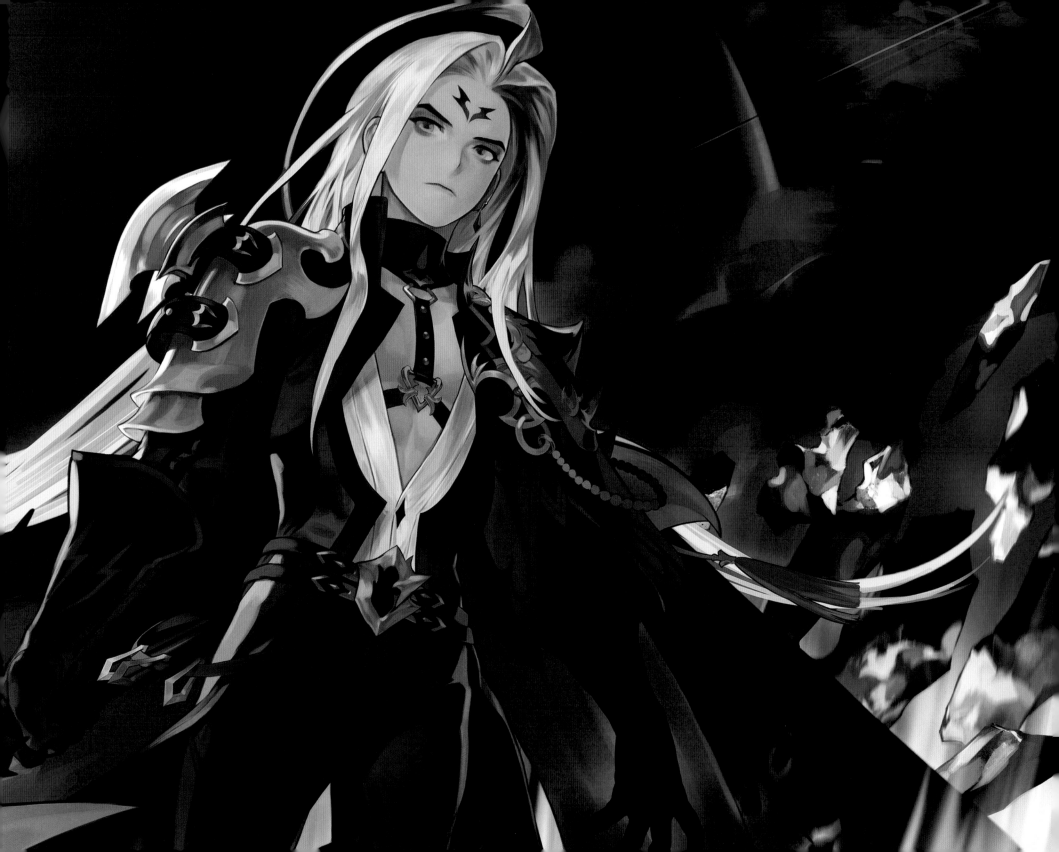

2016 할로윈
HALLOWEEN 2016

illustration by 오륜경

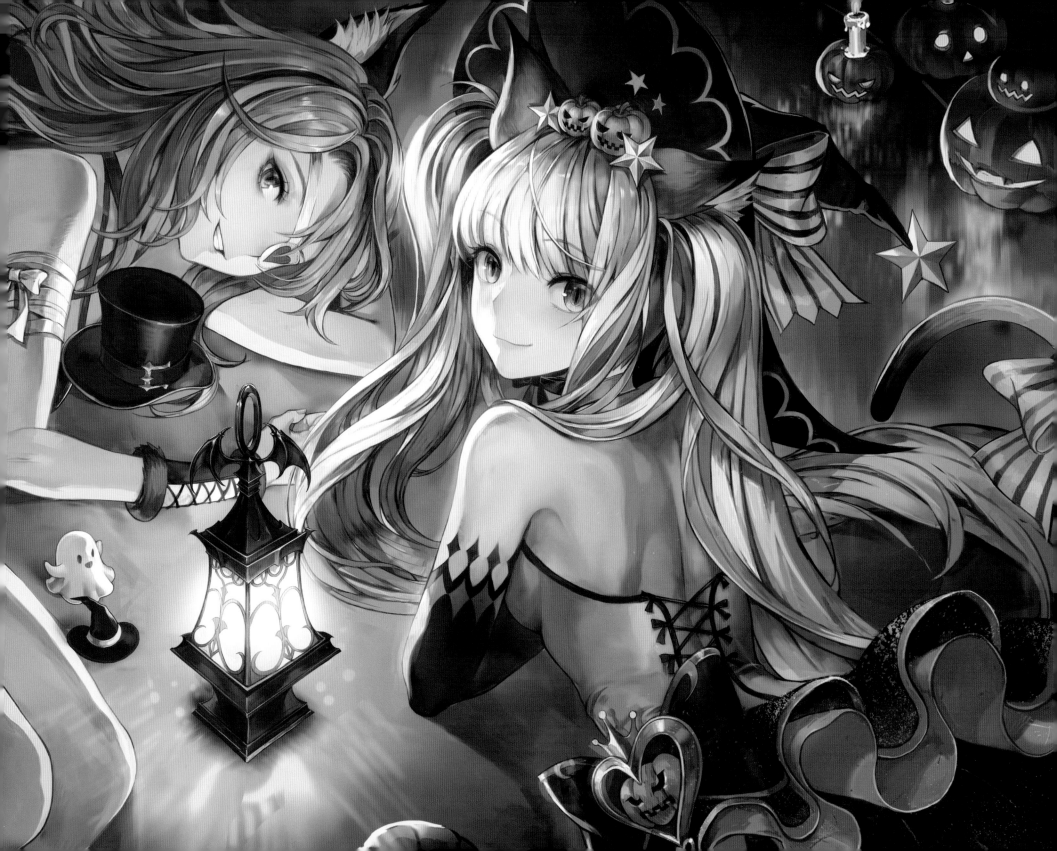

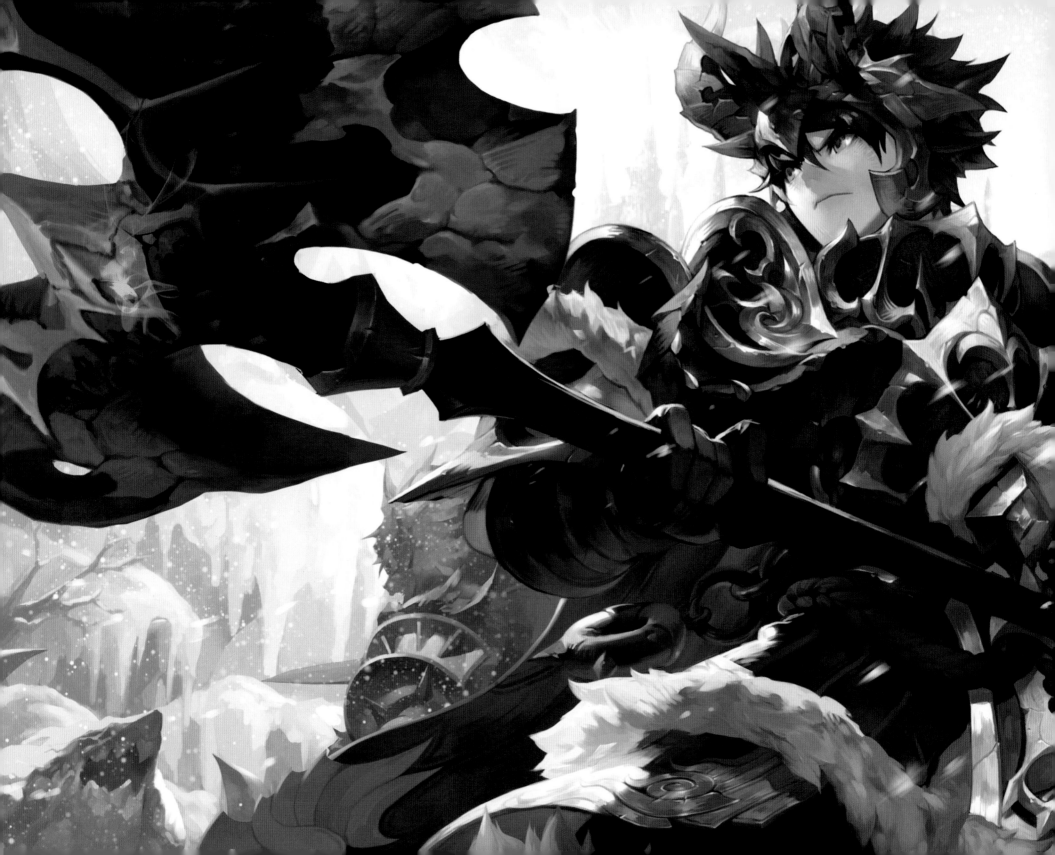

스파이크 각성
SPIKE AWAKENING

illustration by 이봉노

2016 크리스마스
CHRISTMAS 2016

illustration by 유효빈

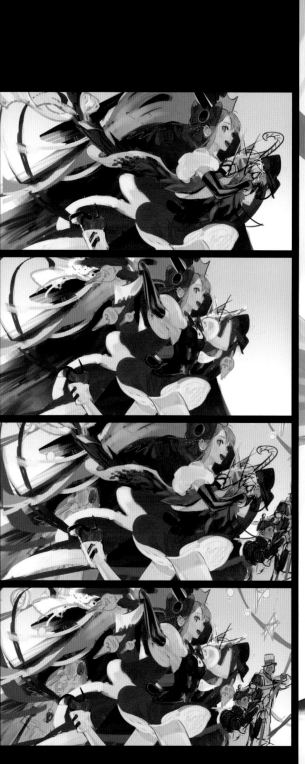

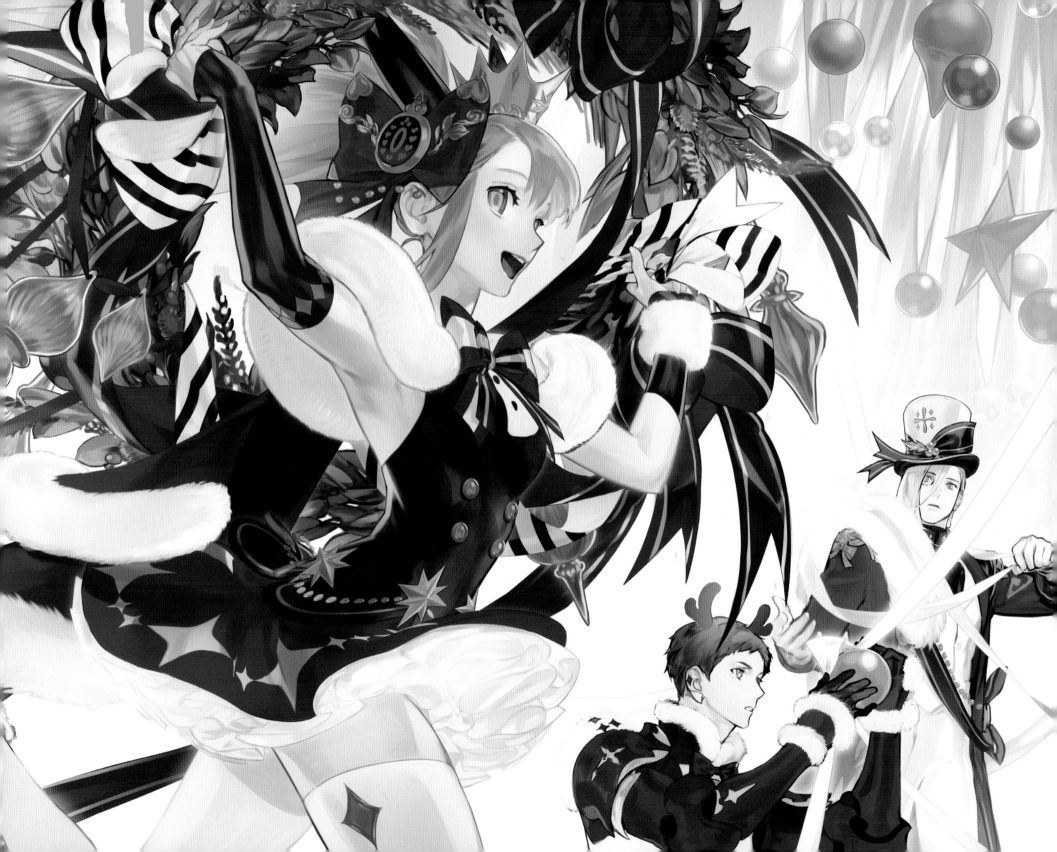

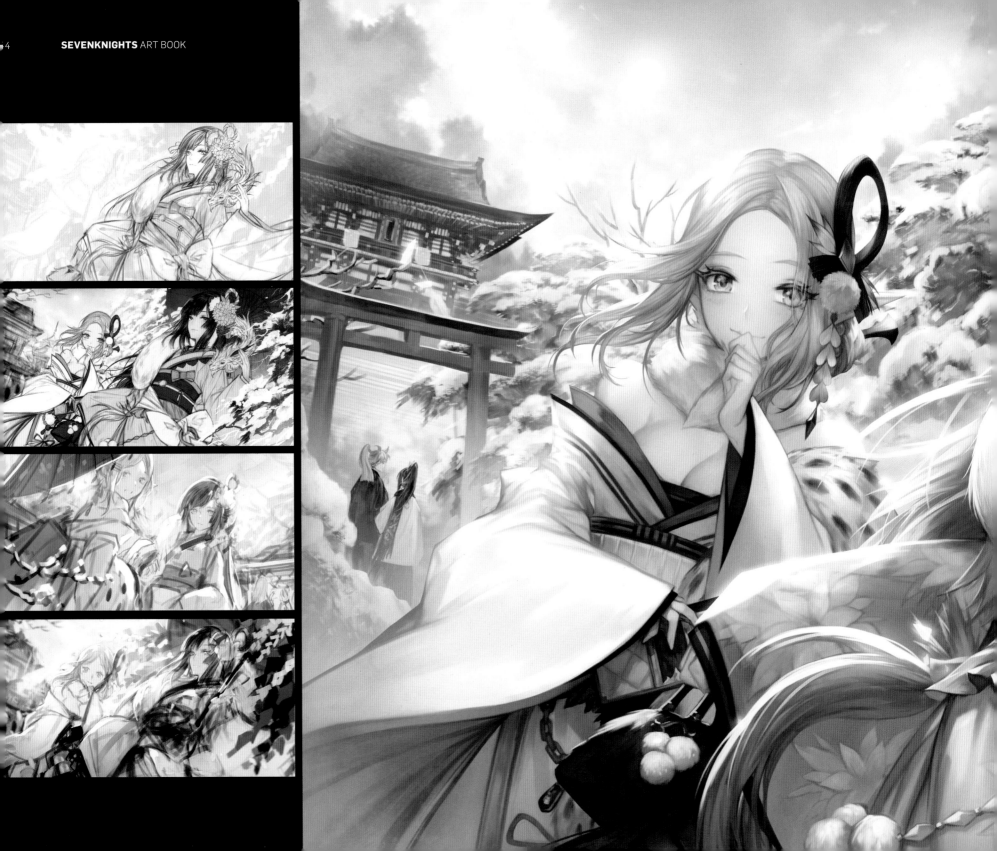

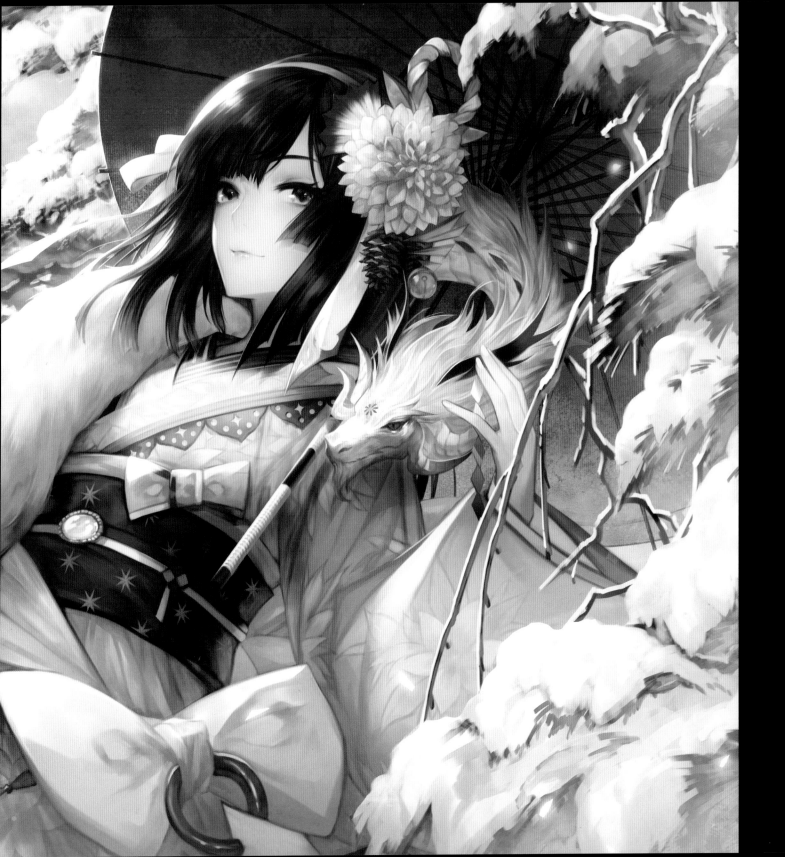

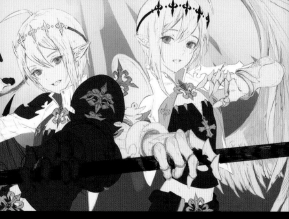

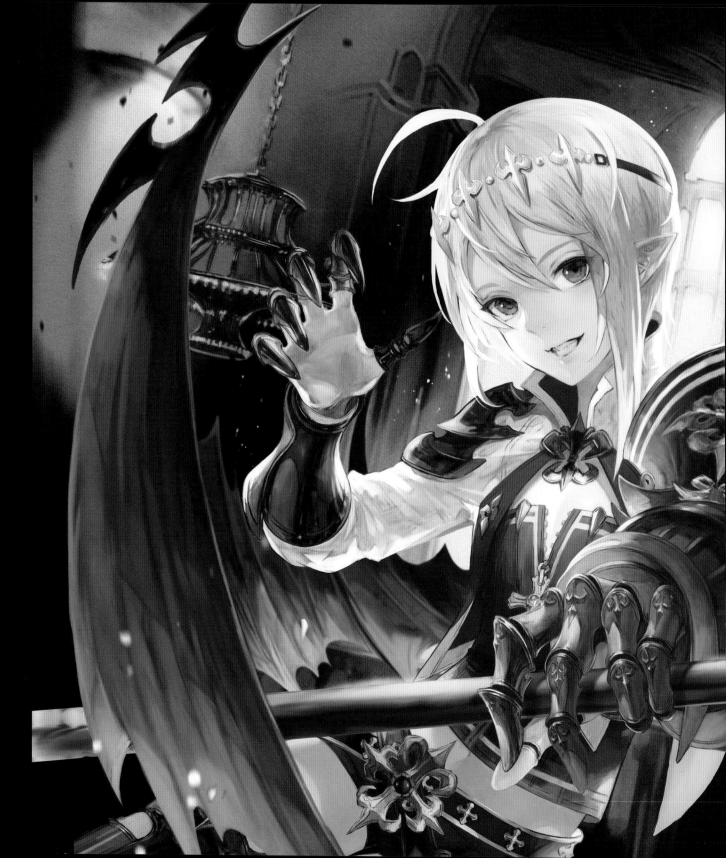

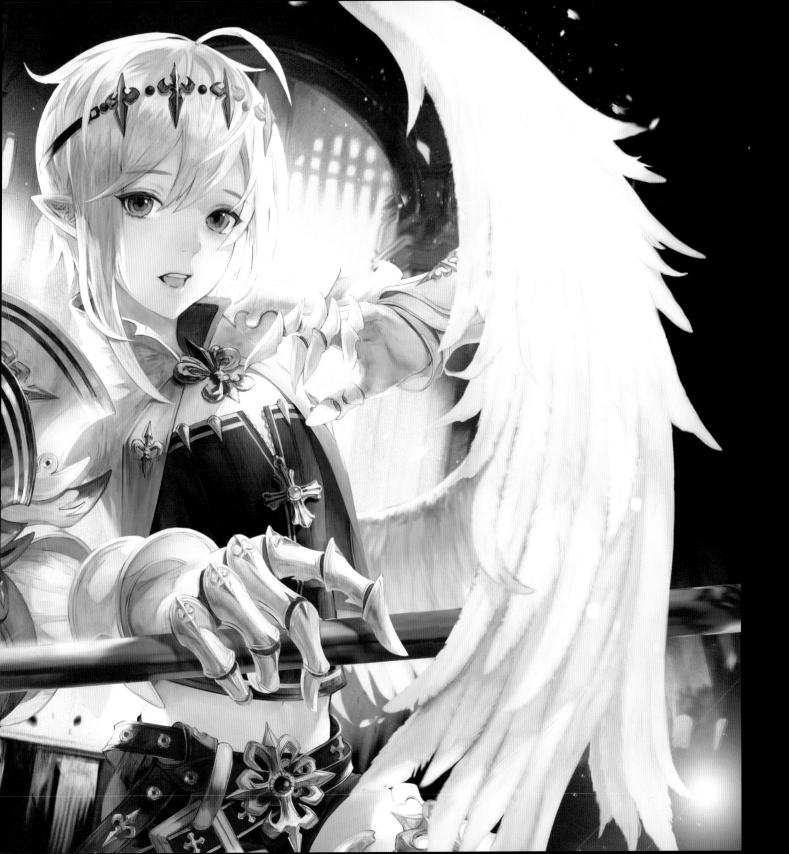

아일린 각성
EILEENE
AWAKENING

illustration by 오륜경

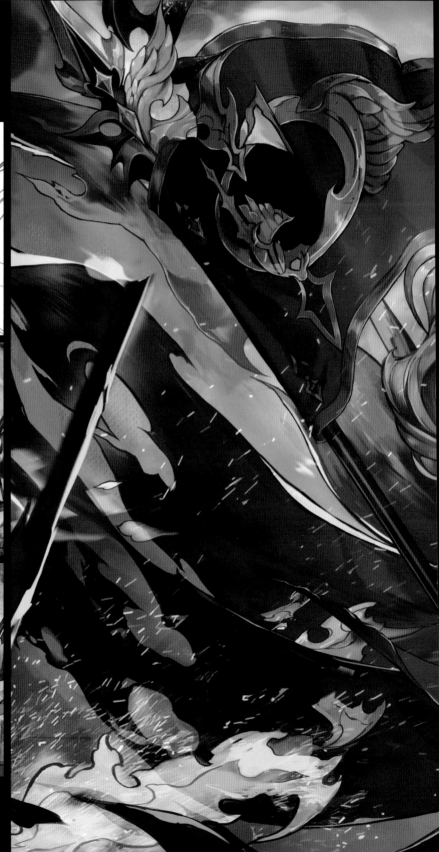

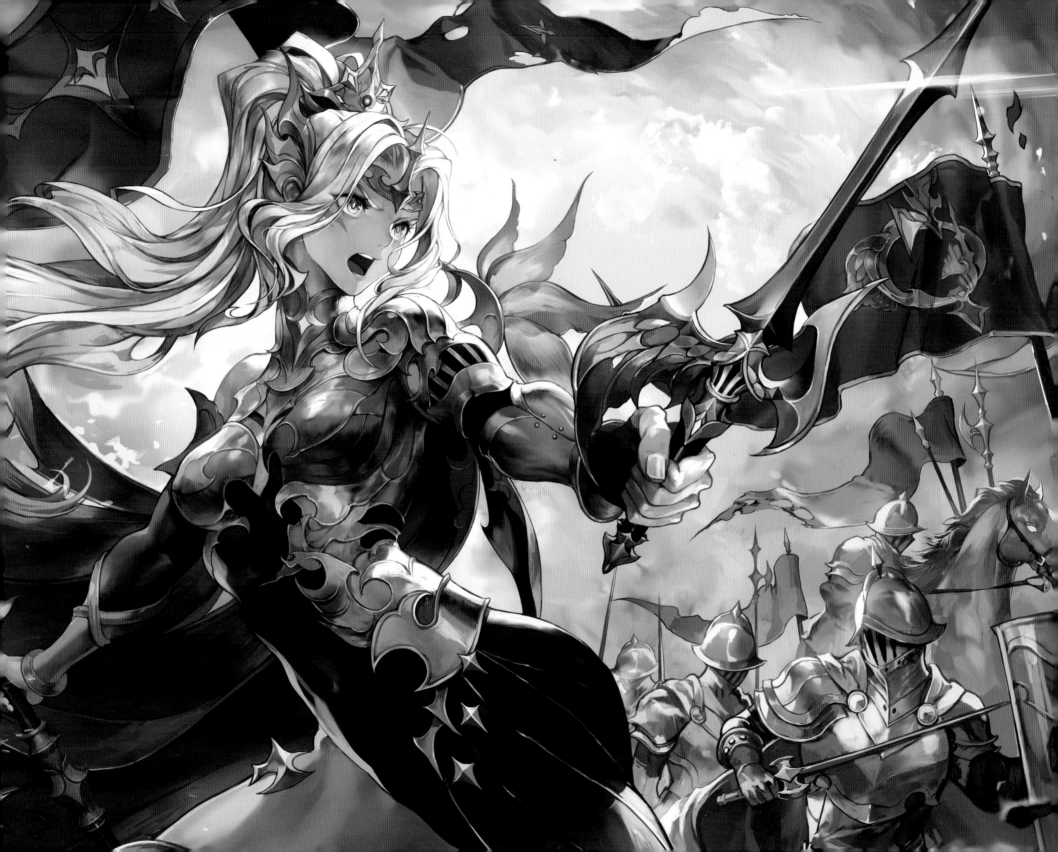

3주년 매의 기사단

3RD ANNI-VERSARY FALCON KNIGHTS

illustration by 장윤지

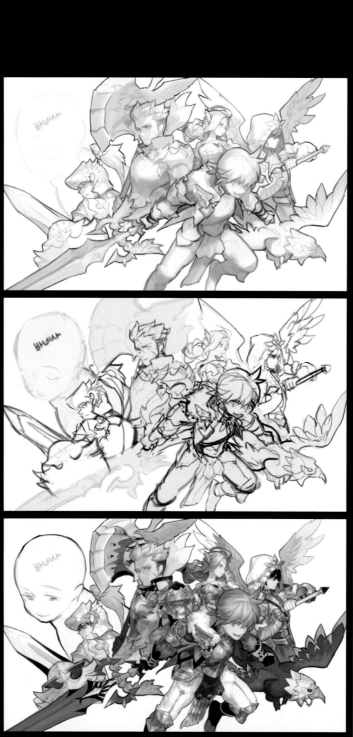

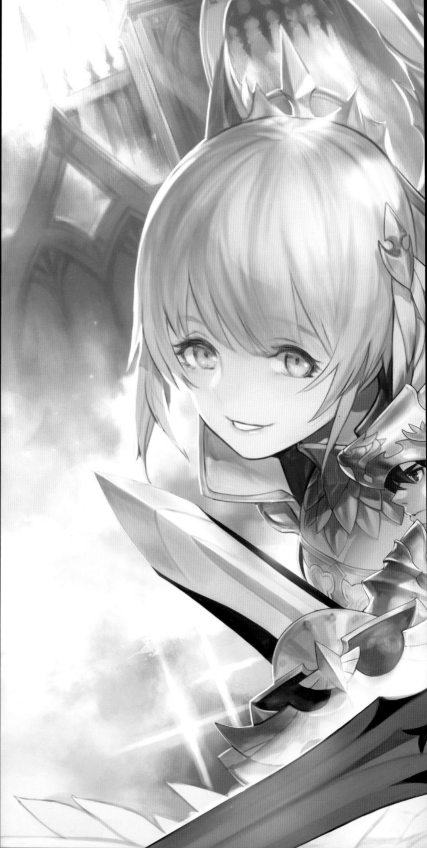

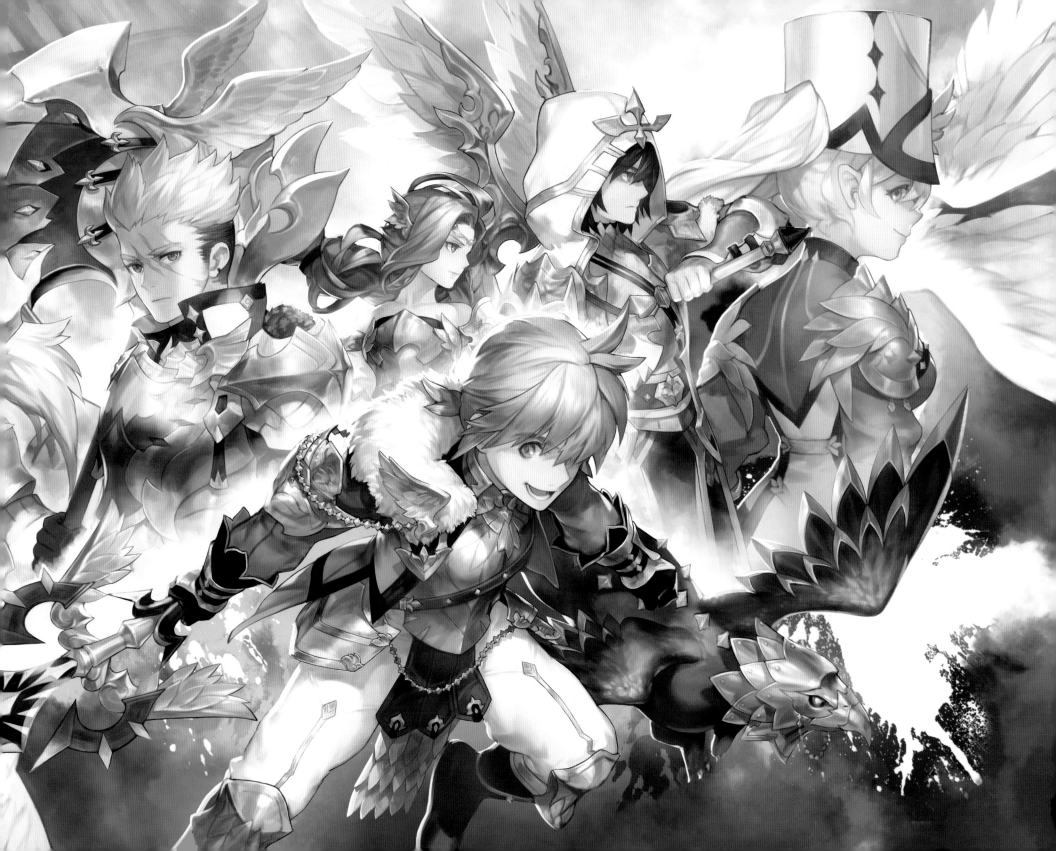

상점 일러스트
SHOP
ILLUST

illustration by 오륜경

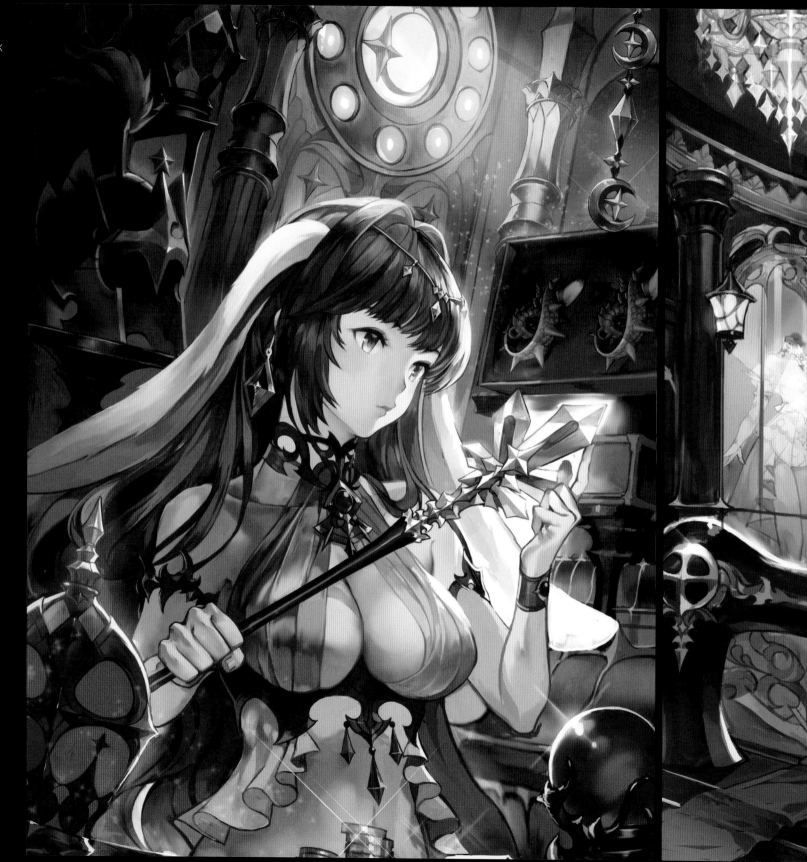

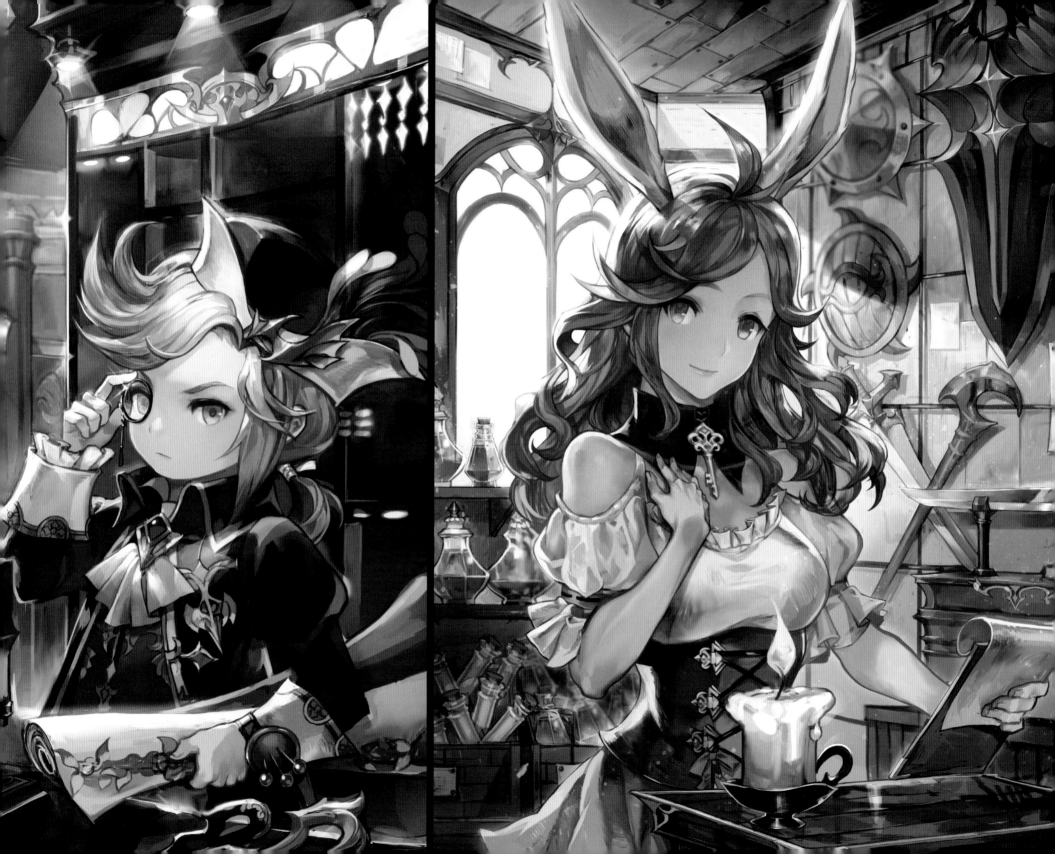

세븐나이츠 **바네사**
VANESSA

바네사 각성
illustration by 문혜란

뒤틀린 시공간에 휩쓸렸던 바네사는
오랜 시간에 걸쳐 딸을 찾아온
아버지를 만나 원래의 시공간으로
돌아온다. 그러나 이미 20년 가까이
지나버린 현실과 달리 시간 여행을
시작한 10살 모습 그대로 생활하게
된다. 바네사는 가족의 도움으로
시간 관련 마법에 적응하여 마력으로
성인의 모습을 유지하는 수준까지
오른다. 이후 시간을 떠돌던 도중
목격했던 레이첼과 아일린의 죽음을
막기 위해 세븐나이츠의 원정길을
뒤따라 간다.

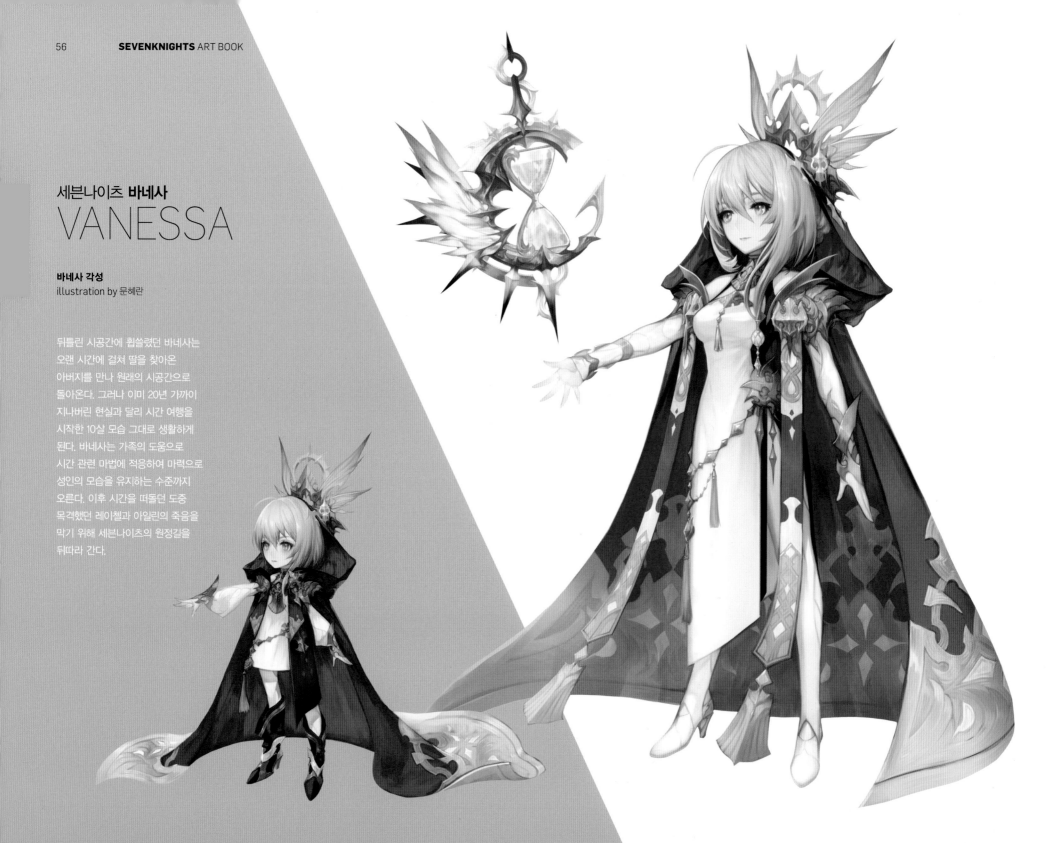

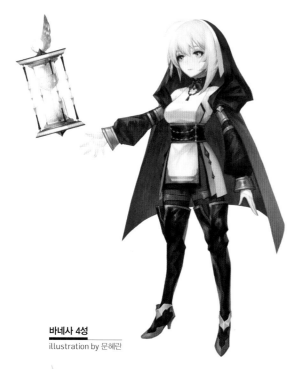

바네사 4성
illustration by 문혜란

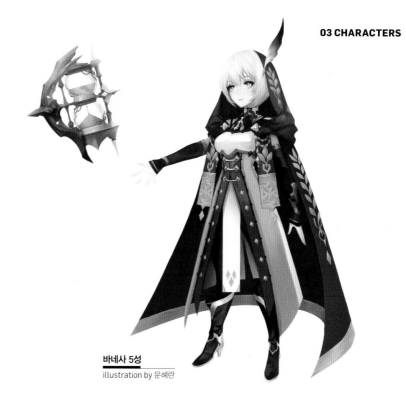

바네사 5성
illustration by 문혜란

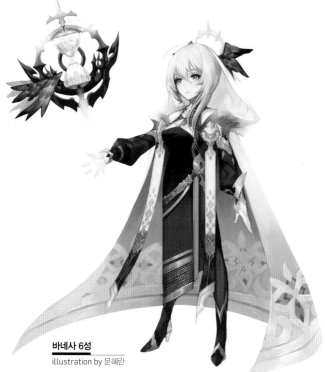

바네사 6성
illustration by 문혜란

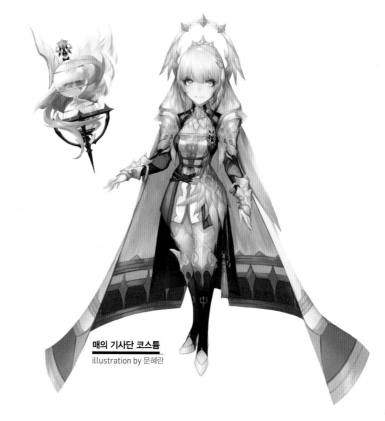

매의 기사단 코스튬
illustration by 문혜란

세븐나이츠 루디
RUDY

매의 기사단 코스튬
illustration by NOHO

루디는 린과의 평화 협정으로 가장
늦게 끝자락 항구에 도착한다. 그리고
용의 수호신에게서 빛의 힘에 대한
믿음은 그림자가 따를지도 모를
거라는 경고를 받는다. 이후 암흑의
무덤에서 비정상적으로 늘어난
언데드를 막던 크리스와 만나고,
테라 왕국의 혁명과 각종 정보를
듣는다. 결국 루디는 언데드로부터
대륙을 수호하기 위해 암흑의
무덤에 남기로 한다. 마침 아리엘과
헬레니아가 자신을 찾아오자 파괴의
파편 수색대를 꾸릴 것을 권했고,
레이첼에게 수색대를 도울 것을
요청한다.

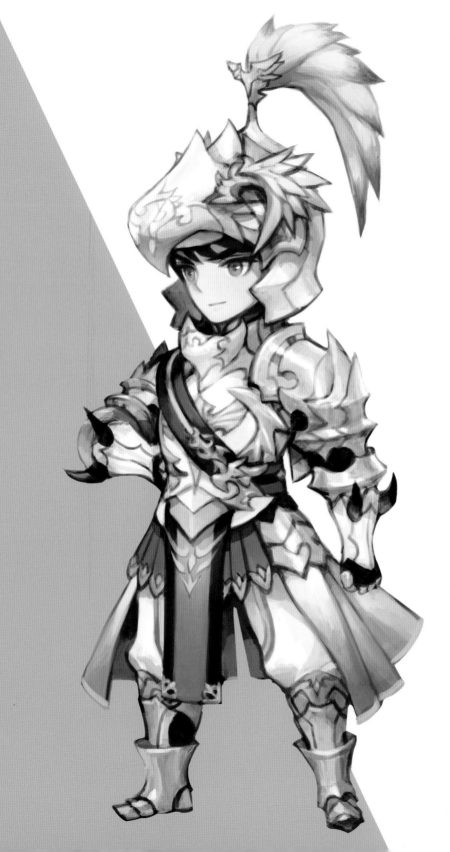

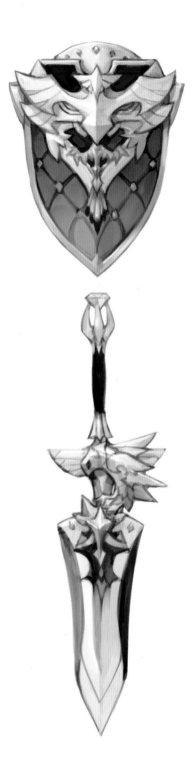

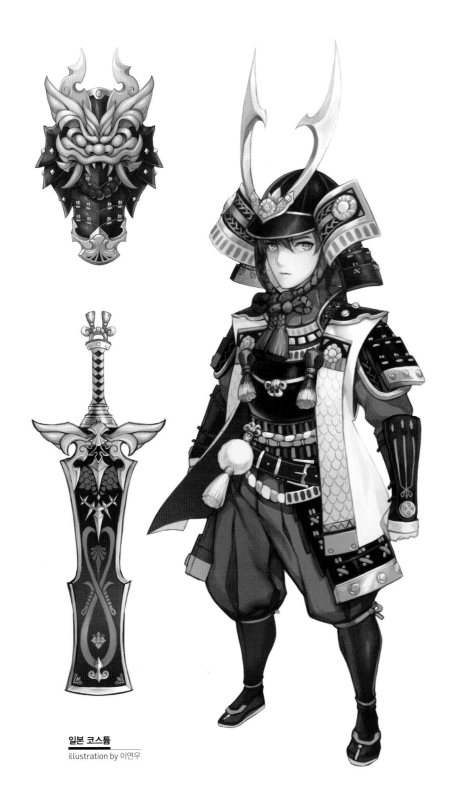

일본 코스튬
illustration by 이연우

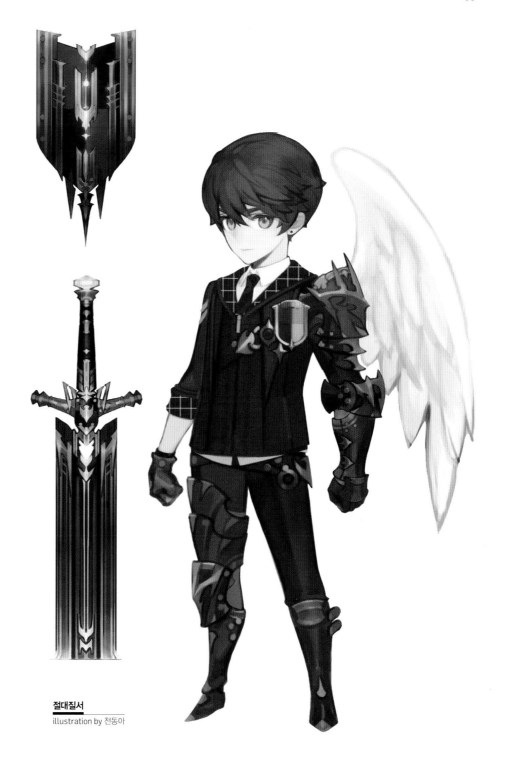

절대질서
illustration by 천동아

세븐나이츠 스파이크
SPIKE

매의 기사단 코스튬
illustration by NOHO

성으로 돌아와 패배의 분노에 휩쓸려
영지를 돌보지 않는다. 그 사이
눈보라의 대지는 몬스터들에 의해
점차 파괴당한다. 얼마 후, 어머니의
말을 통해 감정에 깃든 힘을 깨닫고
몬스터들이 난폭해진 원인을 찾는다.
그때 나타난 제이브를 통해 모든
원인이 부활한 빙룡 때문임을 알게
된다. 그리고 과거 자신이 살던 성의
지하에서 빙룡과 사투 끝에 승리한다.
이후 몬스터를 토벌하며 보호받지
못하던 영지의 인간들을 봤고,
그들 또한 자신의 영민임을 뒤늦게
깨닫는다.

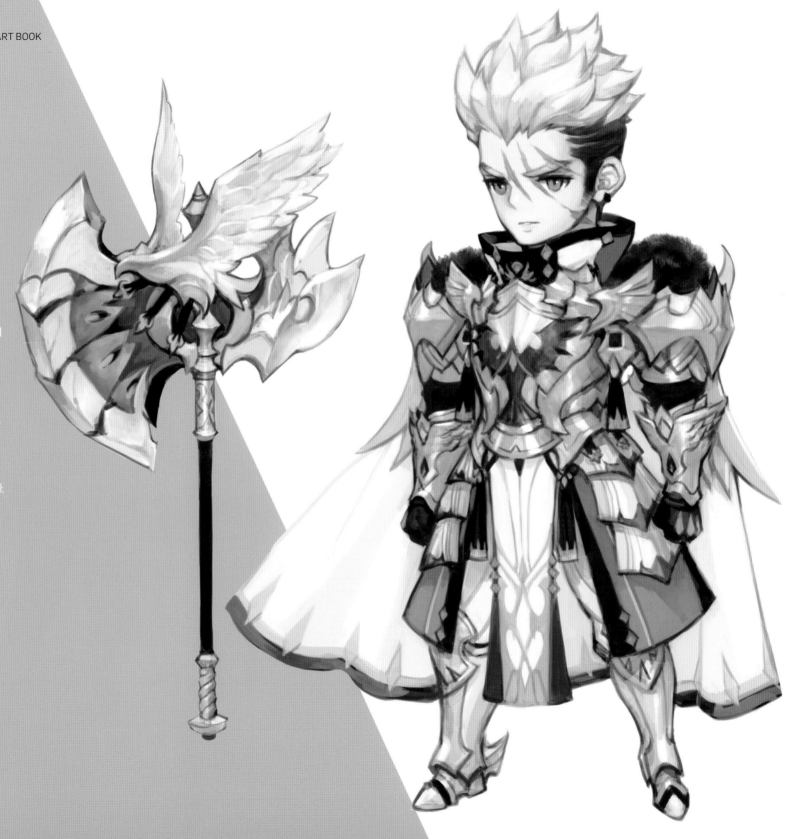

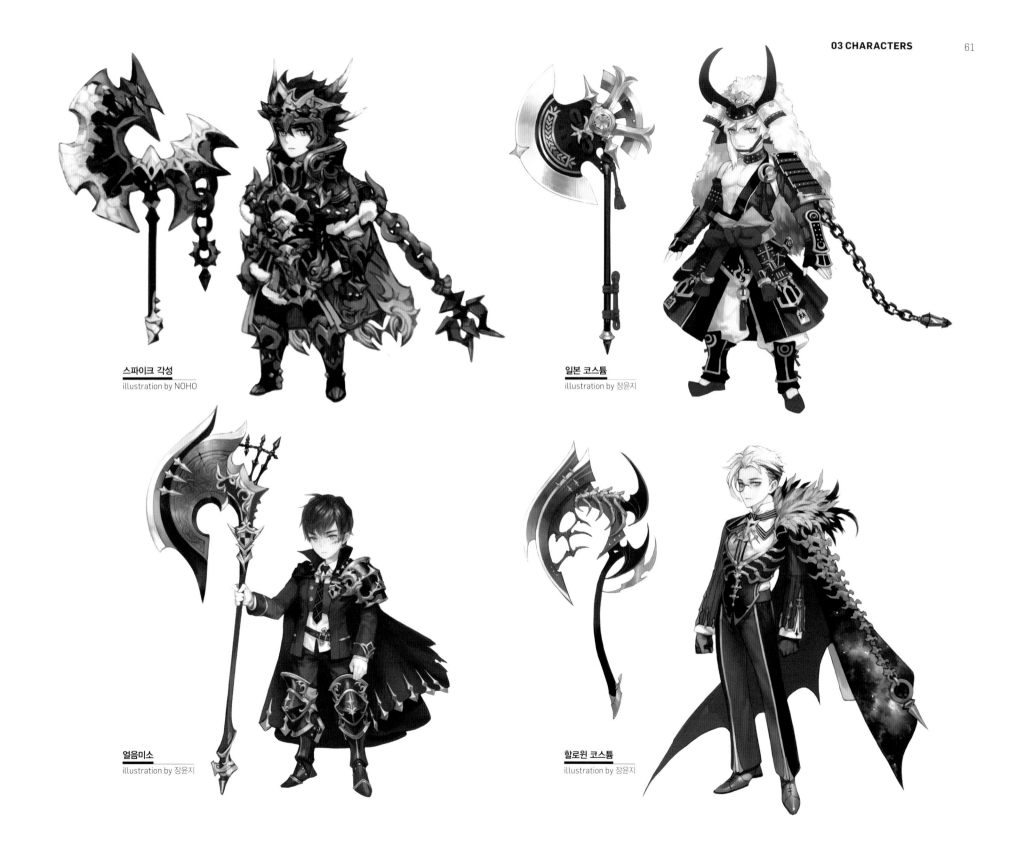

스파이크 각성
illustration by NOHO

일본 코스튬
illustration by 장윤지

얼음미소
illustration by 장윤지

할로윈 코스튬
illustration by 장윤지

KRIS

세븐나이츠 **크리스**

크리스 각성
illustration by NOHO

악마의 지배자가 된 크리스는 악마의
힘의 근원을 조사하기 위해, 군대를
이끌고 암흑의 무덤으로 향한다.
그곳에서 대륙으로 퍼지려는 언데드를
막으며, 자신의 가문이 악마의 힘과
관계가 있음을 알게 된다. 그리고
가문의 비밀 서고에서 다양한 자료와
함께, 역사 속 델론즈의 기록도
발견한다. 암흑의 무덤으로 돌아온
크리스는 루디를 만나서 모든 사실을
전한다. 하지만 우선 언데드부터
억제하자는 루디의 부탁에 따라,
암흑의 무덤 봉쇄를 돕게 된다.

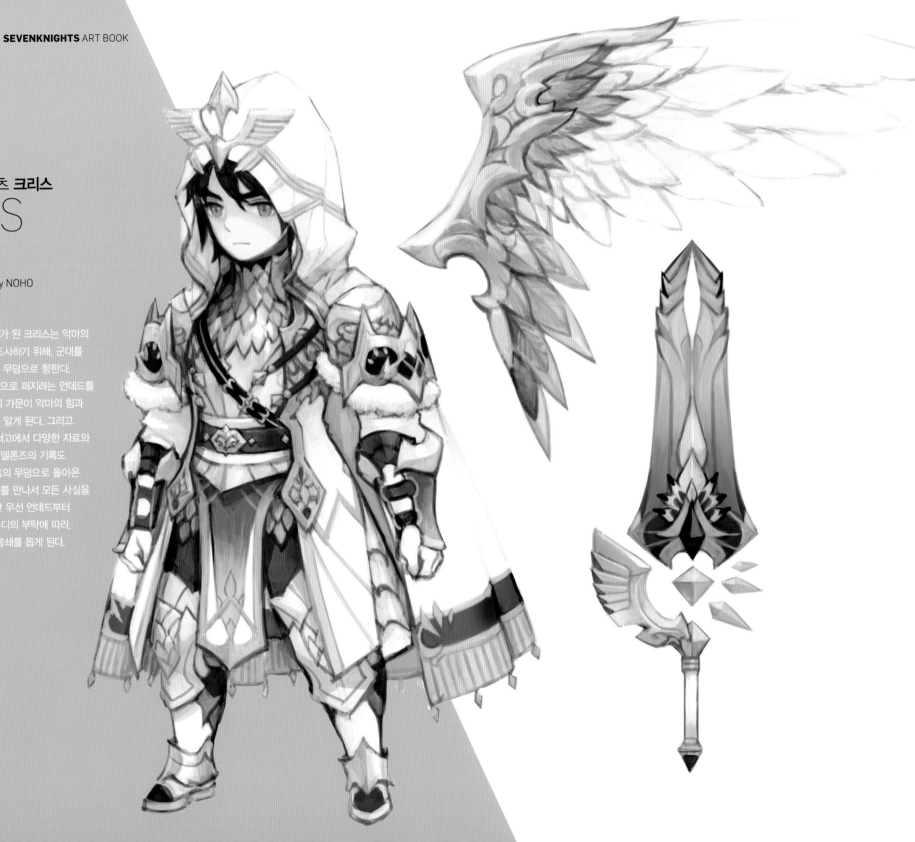

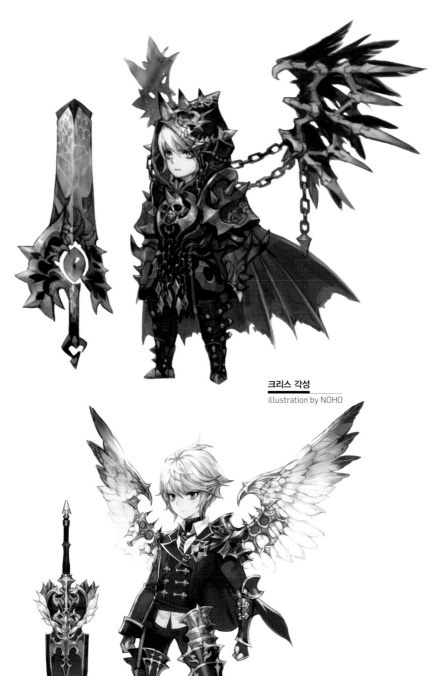

크리스 각성
illustration by NOHO

냉혈왕자
illustration by 오륜경

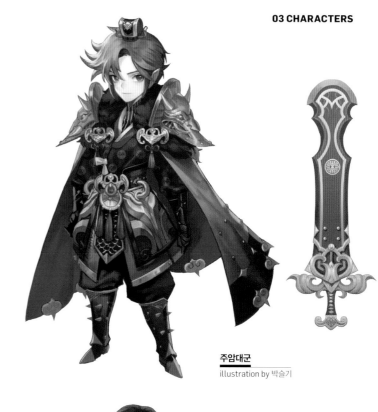

주암대군
illustration by 박슬기

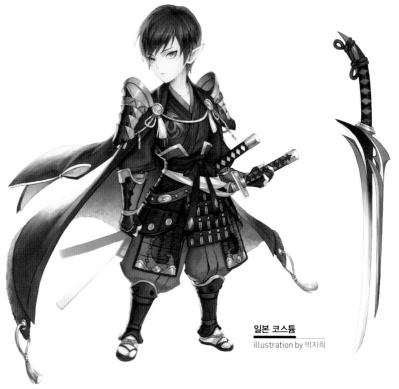

일본 코스튬
illustration by 박지희

세븐나이츠 레이첼
RACHEL

레이첼
illustration by 전주영

아일린을 도우며 아스드 대륙으로
돌아온다. 레이첼은 비밀 해상
교역로를 통해 아그니아로 돌아가
사막 연합을 규합하여 몬스터를
소탕한다. 이후 비밀리에 지원군을
이끌고 침묵의 광산으로 향하던 중
쌍창의 남자를 발견한다. 하지만
그는 자신을 보자 도망쳐버렸다.
침묵의 광산 교역로를 정리했을 무렵,
아리엘이 루디의 편지를 들고 온다.
레이첼은 삼미호의 오아시스를 재건해
파괴의 힘을 조사하며 파편 수색대를
후원하기 시작한다.

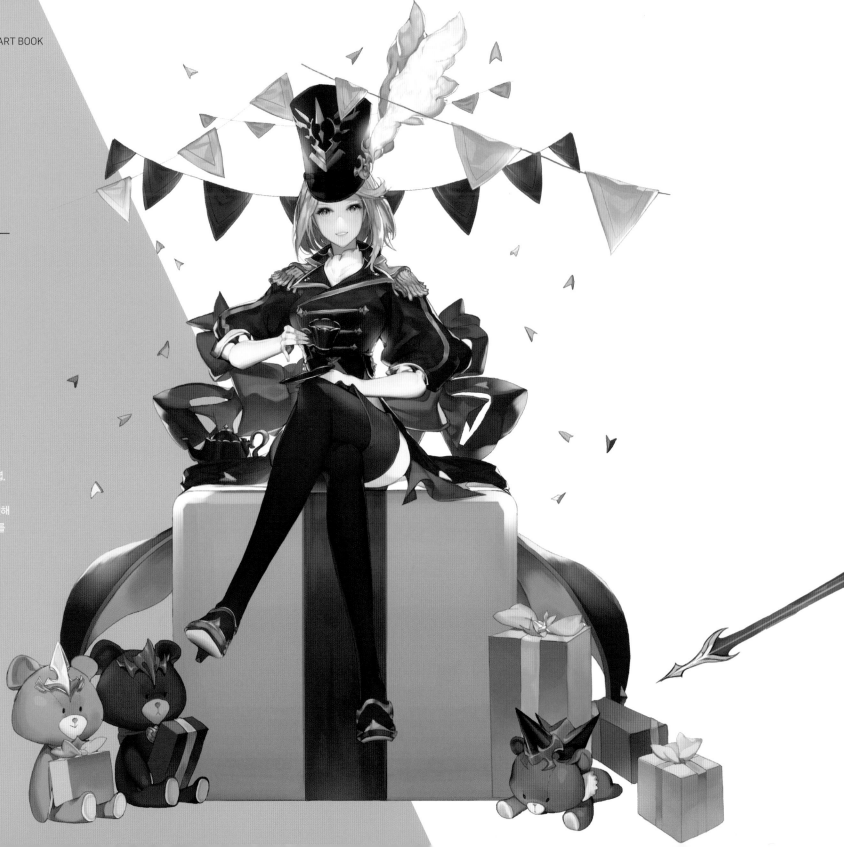

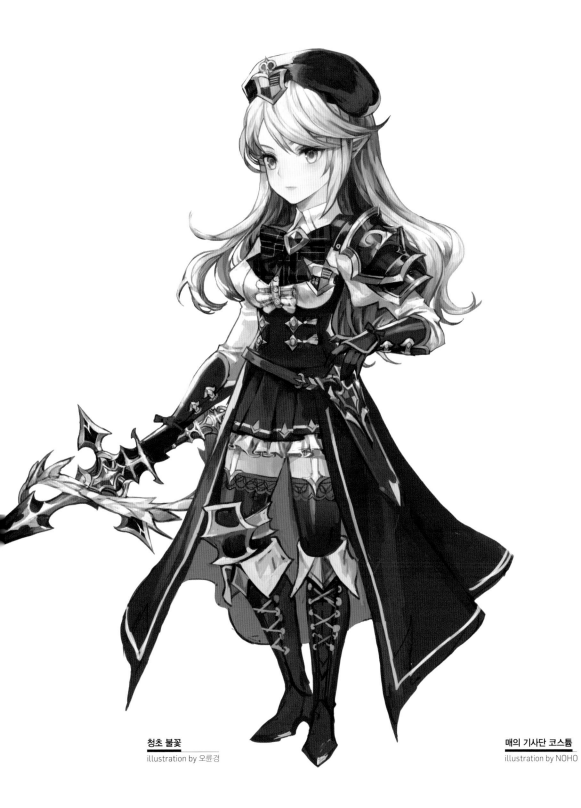

청초 불꽃
illustration by 오륜경

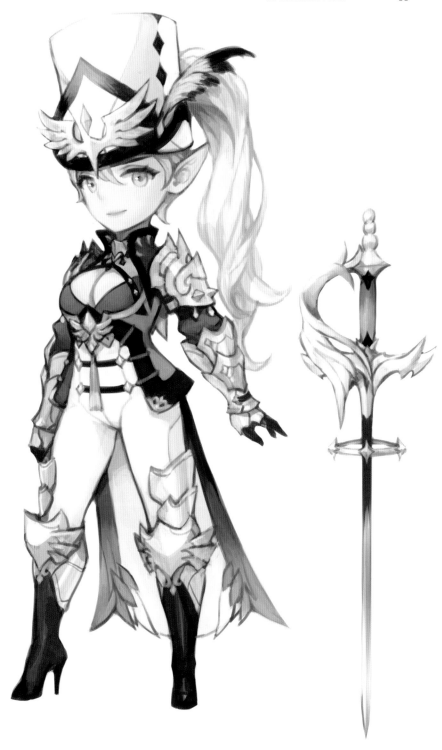

매의 기사단 코스튬
illustration by NOHO

세븐나이츠 **아일린**
EILEENE

아일린 각성

illustration by 오윤경

레이첼과 함께 아스드 대륙으로
돌아가는 과정에서 강철의 포식자와
싸우고, 화해의 실마리를 엿본다.
끝자락 항구에서 포디나가 괴멸적
피해를 입었다는 소식을 듣자, 강행군
끝에 광산에 도착한다. 하지만
병력 대부분을 잃었기에 광포해진
몬스터들에게 패배한다. 힘겹게 광산
지하로 도망친 후, 흩어진 세력을
규합해 반격을 노린다. 간신히
포디나를 수복하여 숨어있던 단원들을
만났는데, 그들로부터 칼 헤론으로
추정되는 자가 광산에 나타났다가
사라졌음을 듣게 된다.

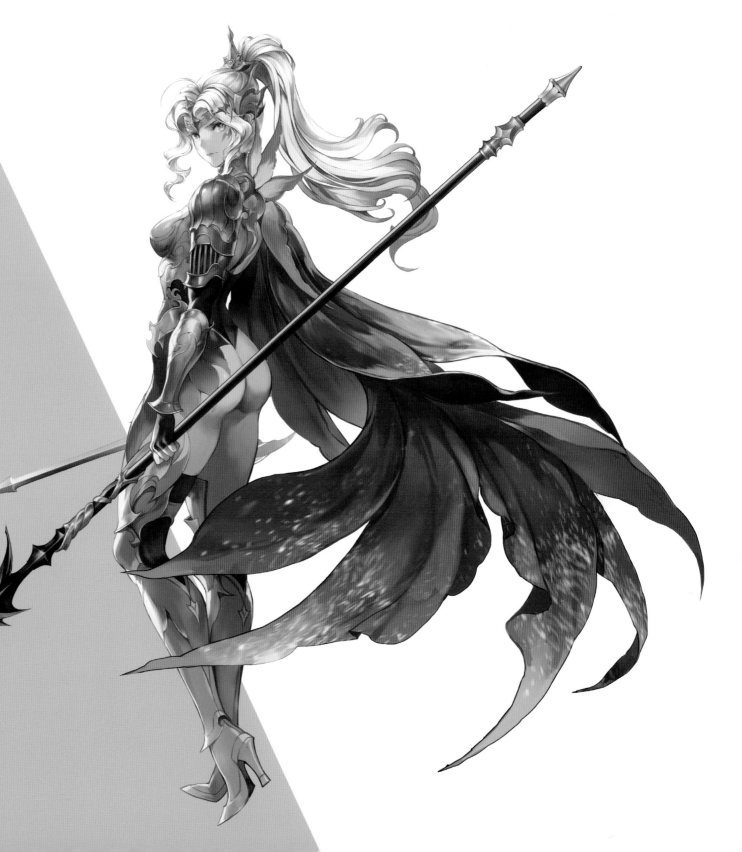

Illustration by 이봉노

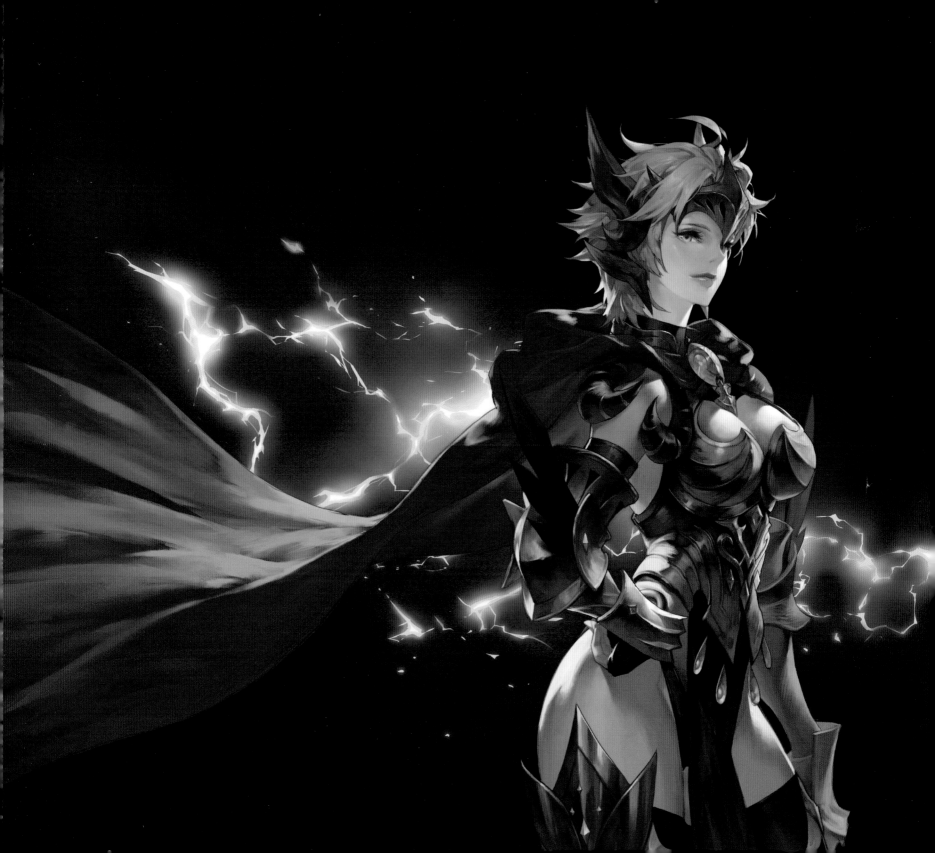

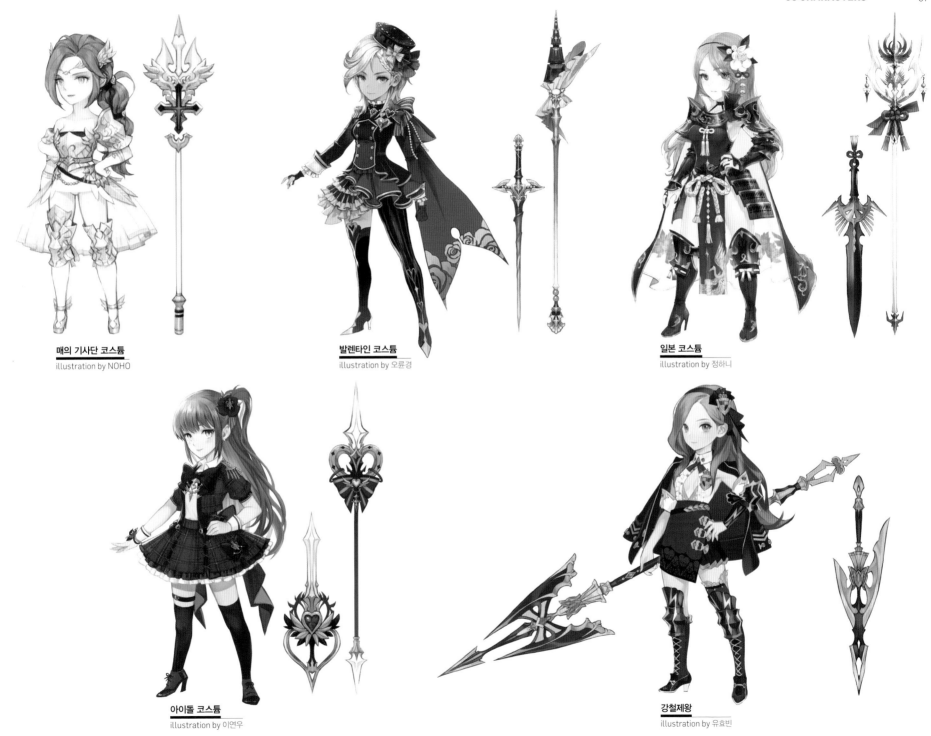

매의 기사단 코스튬
illustration by NOHO

발렌타인 코스튬
illustration by 오륜경

일본 코스튬
illustration by 정하니

아이돌 코스튬
illustration by 이연우

강철제왕
illustration by 유효빈

세븐나이츠 **제이브**
JAVE

제이브

illustration by 정하니

용의 사원에 돌아와, 수호신으로부터
파괴적인 고대용들의 부활 소식을
듣는다. 이를 막기 위해 레드와
함께 '용의 시험'에 통과하고, 깨어난
수호용들을 지휘하여 대륙 곳곳의
고대용 사냥에 나선다. 하지만 자리를
비운 사이, 과거 수호신과 대립하던
빙룡이 부활해 수호신을 죽이고 힘을
빼앗아간다. 눈보라의 대지로 향한
제이브는 스파이크와 함께 빙룡을
쓰러뜨린다. 그리고 되찾은 수호신의
힘을 받아들여 진정한 용기사로서
다시 태어난다.

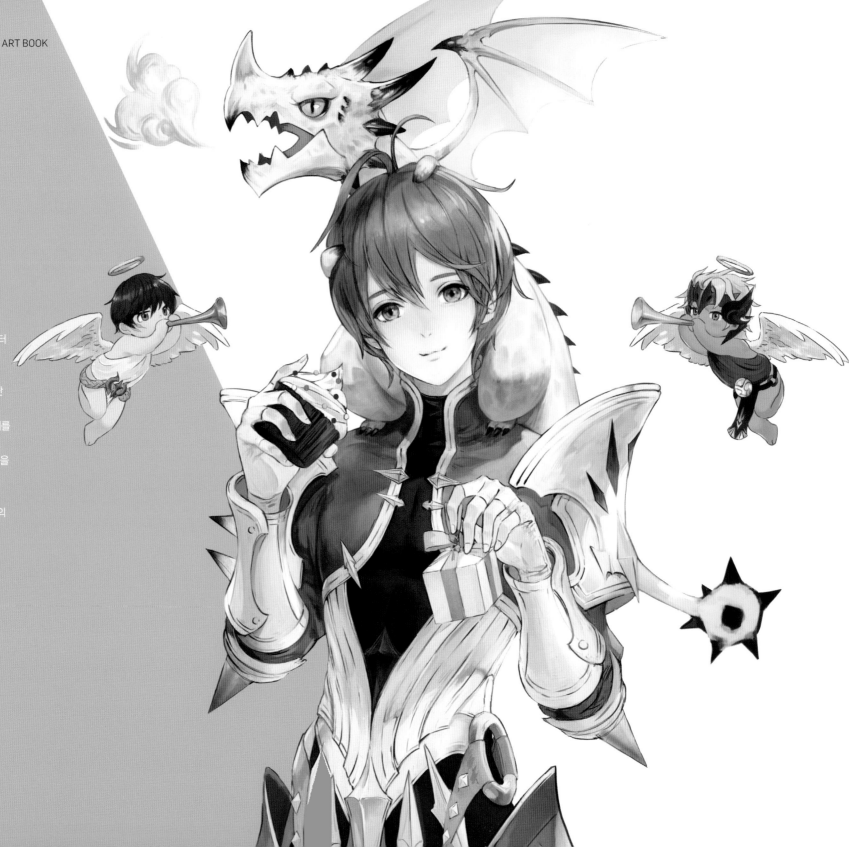

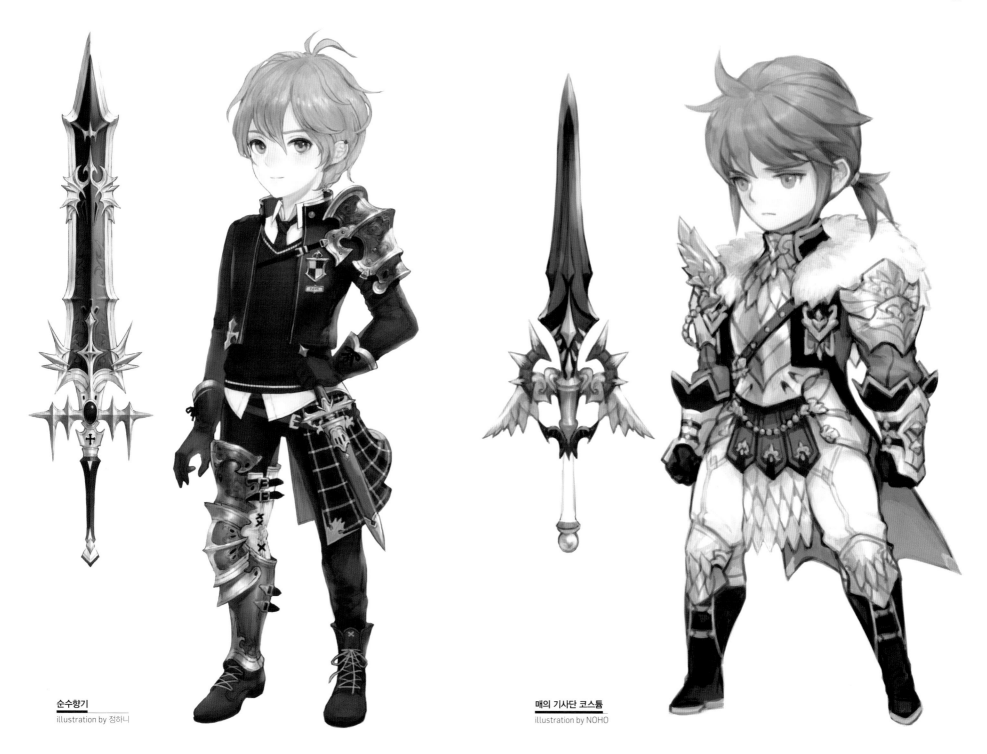

순수향기
illustration by 정하니

매의 기사단 코스튬
illustration by NOHO

다크나이츠 델론즈
DELLONS

델론즈 각성
illustration by 오륜경

카린을 데려간 델론즈는
흩어진 파괴의 파편이
자연스럽게 본래의 힘을 되찾아,
조각으로 모이기를 기다린다.
조각의 힘이 온전한지 검사하기 위해
흑마법 연구탑과 결탁했고, 실험체를
모아줄 대행자로서 손오공도 포섭한다.
시간이 흘러, 파괴의 파편이 조각으로
모이자 백각과 함께 회수에 나선다.
하지만 에반과 태오가 자신의 계획을
방해하는 흔적을 발견한다. 델론즈는
오히려 그들을 이용하기로 하고,
세븐나이츠와 오공에게 천상의 계단에
대한 정보를 흘린다.

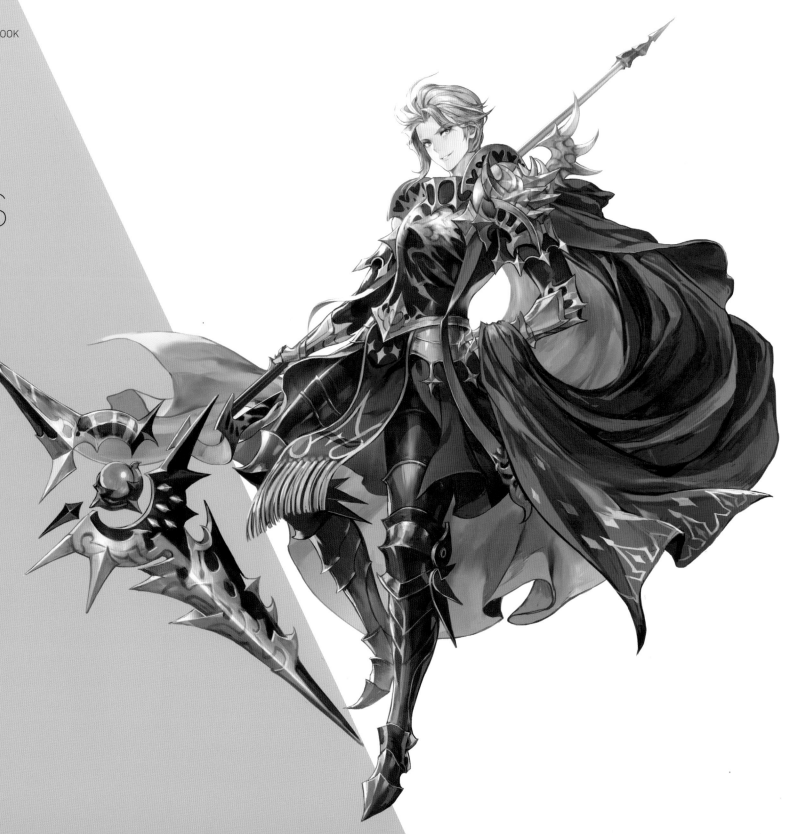

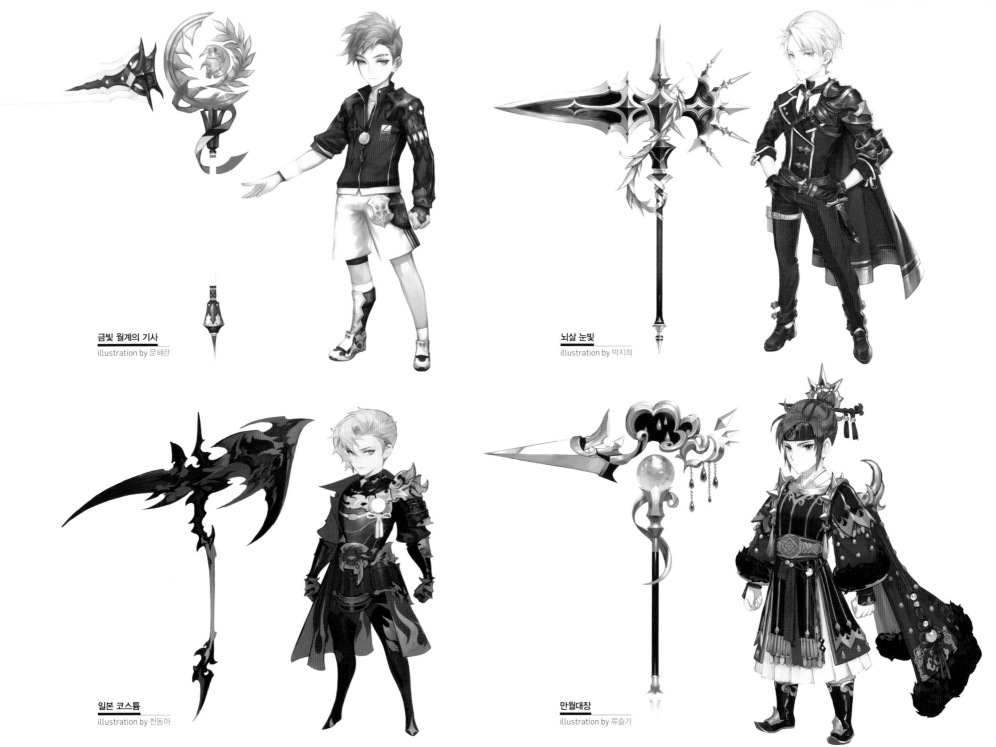

금빛 월계의 기사
illustration by 문혜란

뇌살 눈빛
illustration by 박지희

일본 코스튬
illustration by 천동아

만월대장
illustration by 류슬기

다크나이츠 **멜키르**
MERCURE

멜키르 각성

illustration by 장윤지

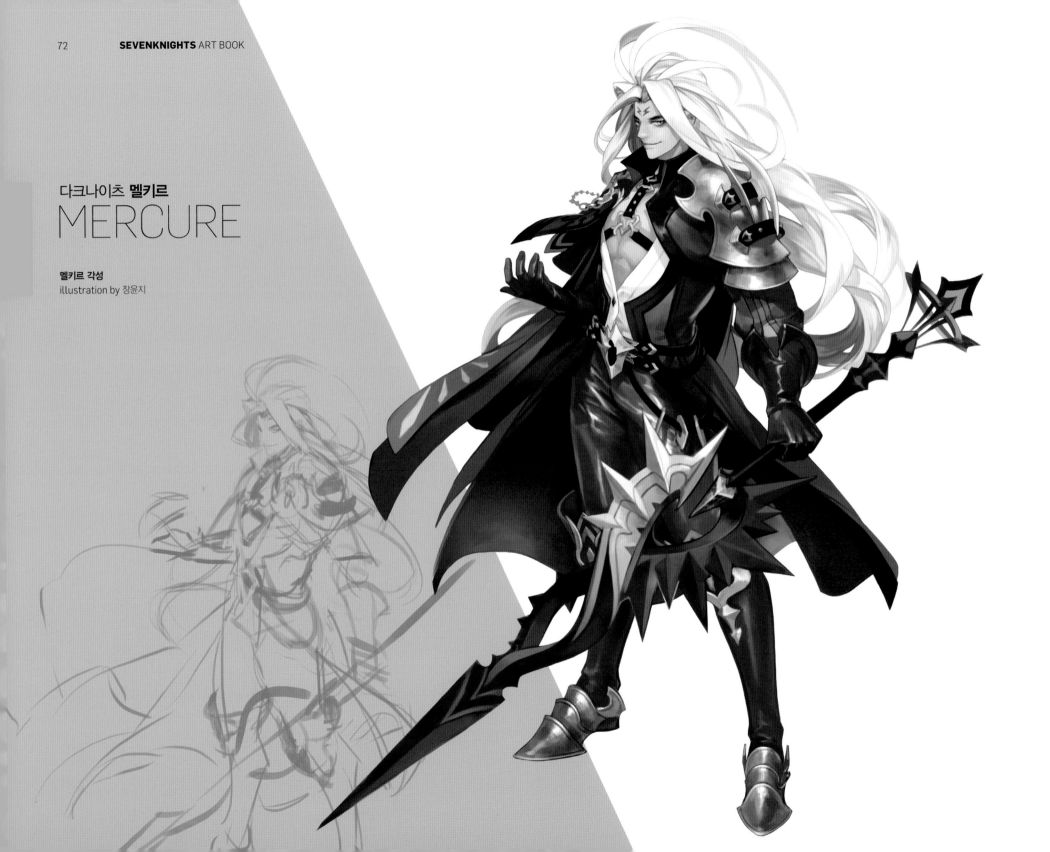

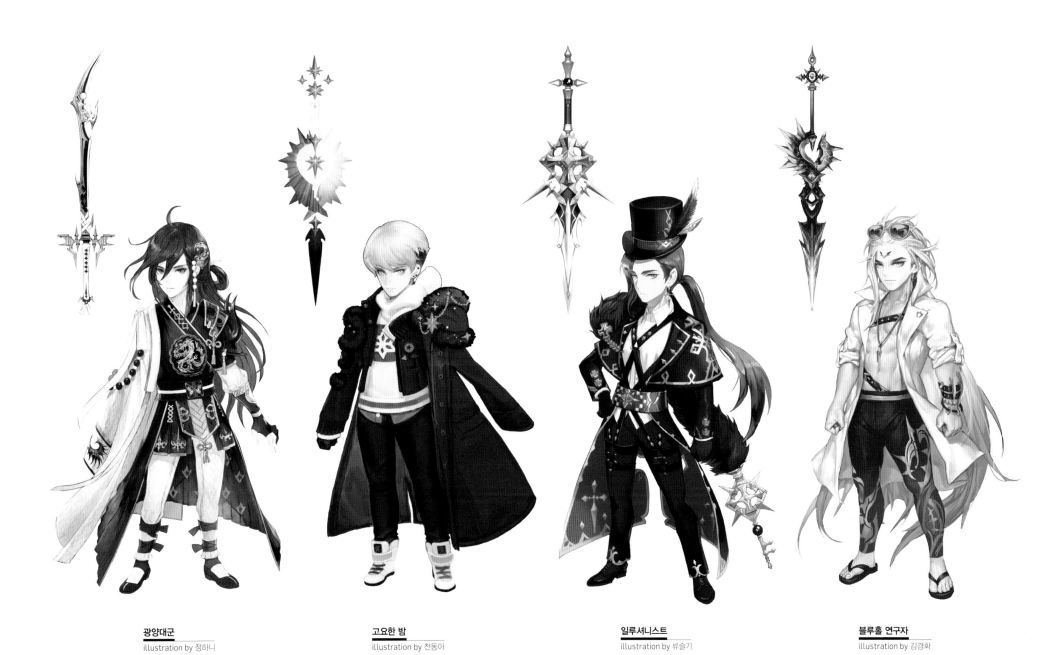

광양대군
illustration by 정하니

고요한 밤
illustration by 천동아

일루셔니스트
illustration by 류슬기

블루홀 연구자
illustration by 김경화

다크나이츠 브란즈, 브란셀
BRANZE
BRANSEL

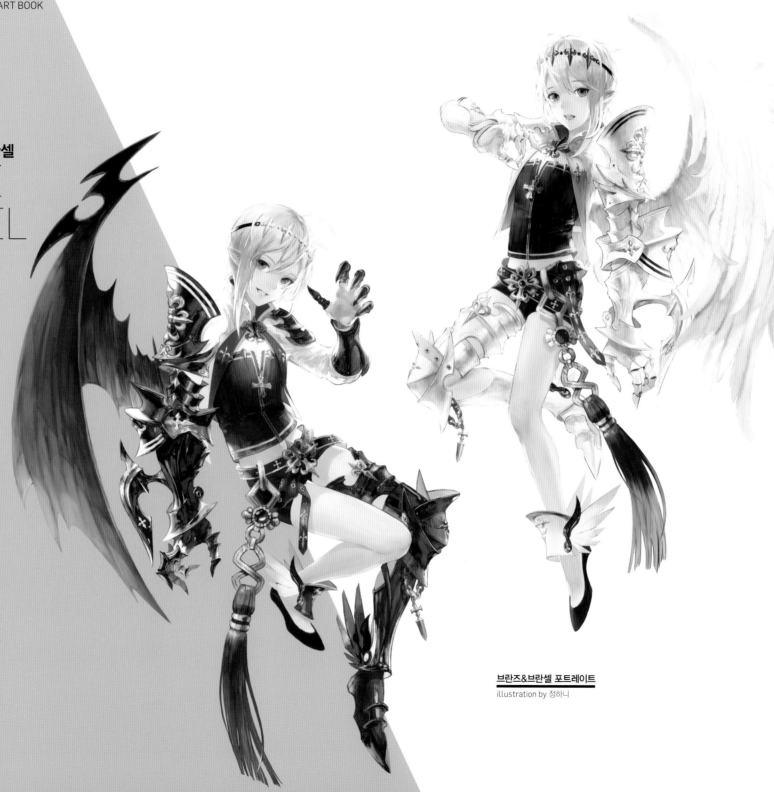

브란즈&브란셀 포트레이트
illustration by 정하니

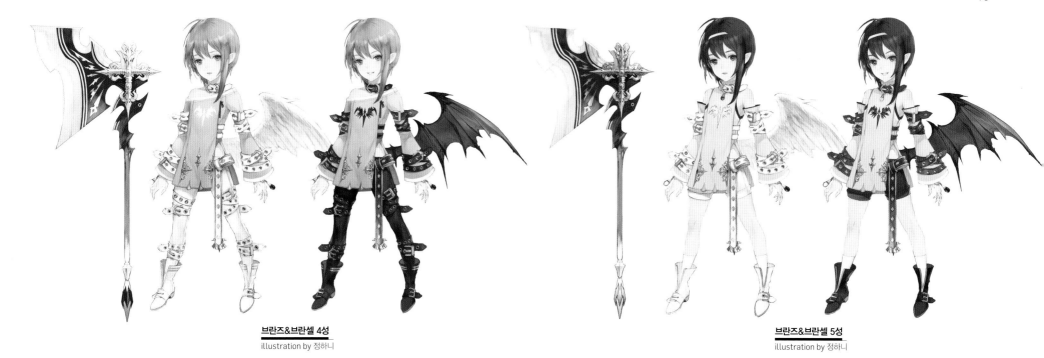

브란즈&브란셀 4성
illustration by 정하니

브란즈&브란셀 5성
illustration by 정하니

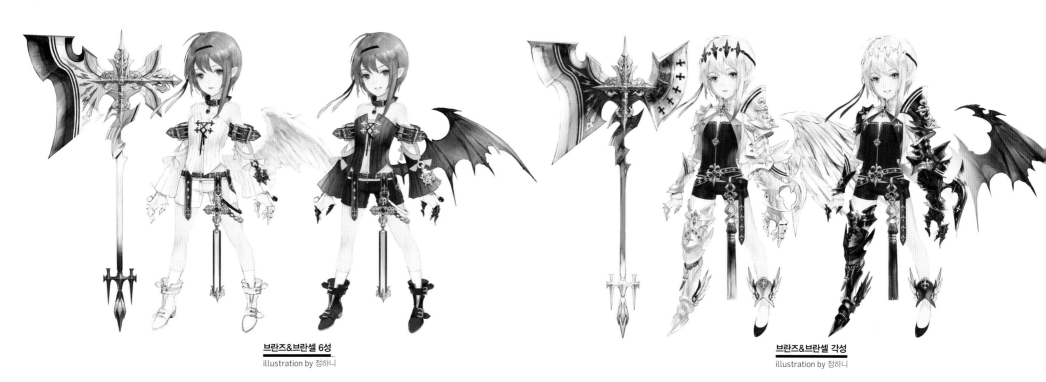

브란즈&브란셀 6성
illustration by 정하니

브란즈&브란셀 각성
illustration by 정하니

사황 에이스
ACE

에이스 포트레이트
illustration by 오류경

세븐나이츠와 평화협정을 맺고 난
후, 즉시 달빛의 섬으로 돌아간다.
하지만 파괴의 저주로 과거 반란군의
우두머리가 부활하여 몬스터를 이끌고
있었다. 에이스는 전쟁을 빨리 끝내기
위해 기습공격을 하지만, 오히려
함정에 빠지고 만다. 이때 태오와
에반의 도움으로 위기를 모면하지만,
급성장한 에반을 보며 자괴감에
빠진다. 그러던 어느 날, 옛 영웅들의
영혼이 모인다는 '달의 유적'에 대한
전설을 발견하고는 그곳으로 향한다.

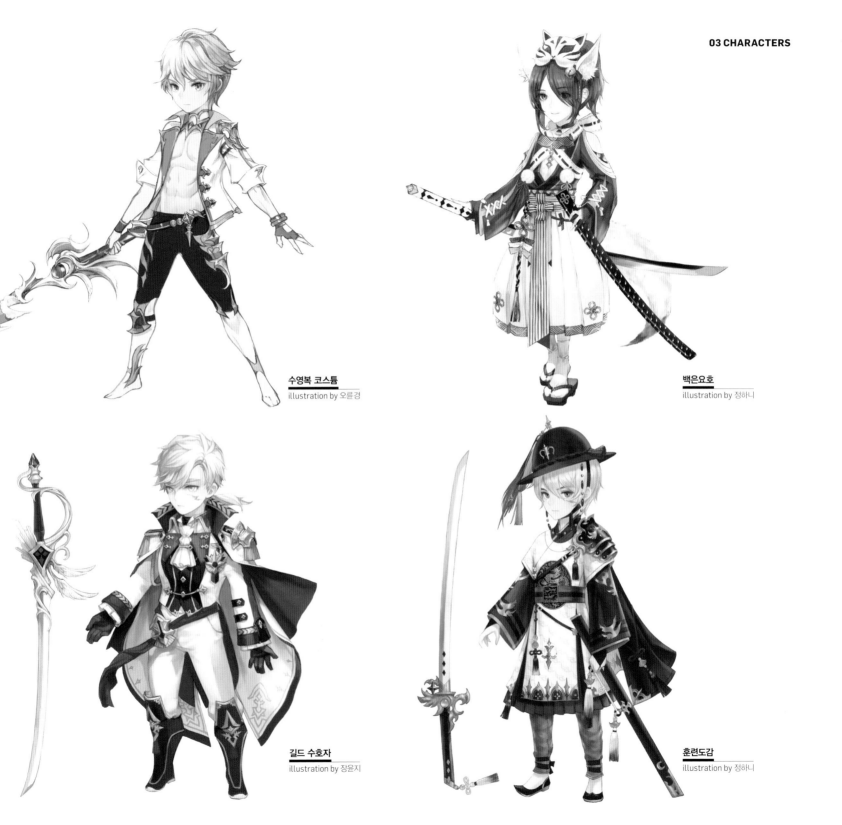

수영복 코스튬
illustration by 오류경

백은요호
illustration by 정하니

길드 수호자
illustration by 장윤지

훈련도감
illustration by 정하니

사황 손오공
SUN WUKONG

손오공 포트레이트
illustration by 유효빈

파괴의 힘을 받아들인 손오공은
우마왕을 완전히 구속한 뒤, 흑마법
연구탑과 함께 실험체로 쓸 신선들을
사냥한다. 실험이 끝나갈 때쯤,
델론즈로부터 천상의 계단으로 향하는
지도를 받는다. 하지만 입구는 철저히
감춰져 있어 쉽사리 찾을 수 없었다.
그때 하얀이리를 쫓던 파괴의 파편
수색대를 만난다. 손오공은 헬레니아를
통해 발키리의 격언을 알아내고, 천상의
계단 입구를 연다. 그는 기다리라는
벨리카의 말도 무시한 채 혼자서 천상의
계단을 오르기 시작한다.

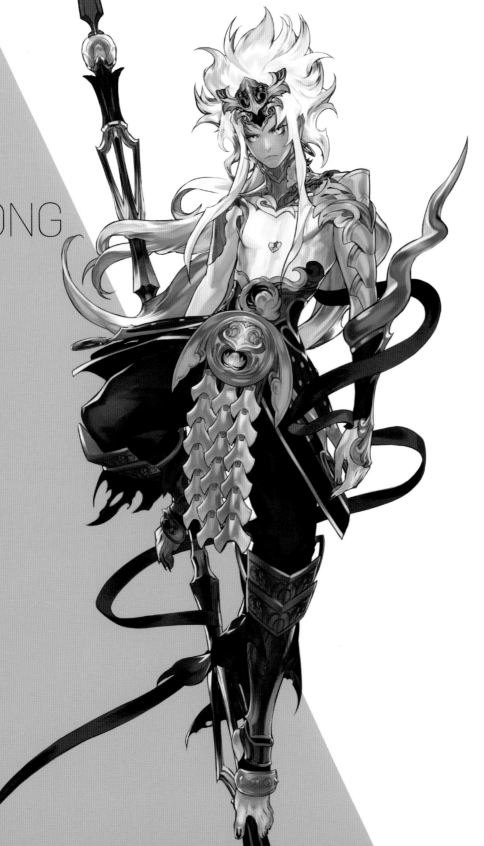

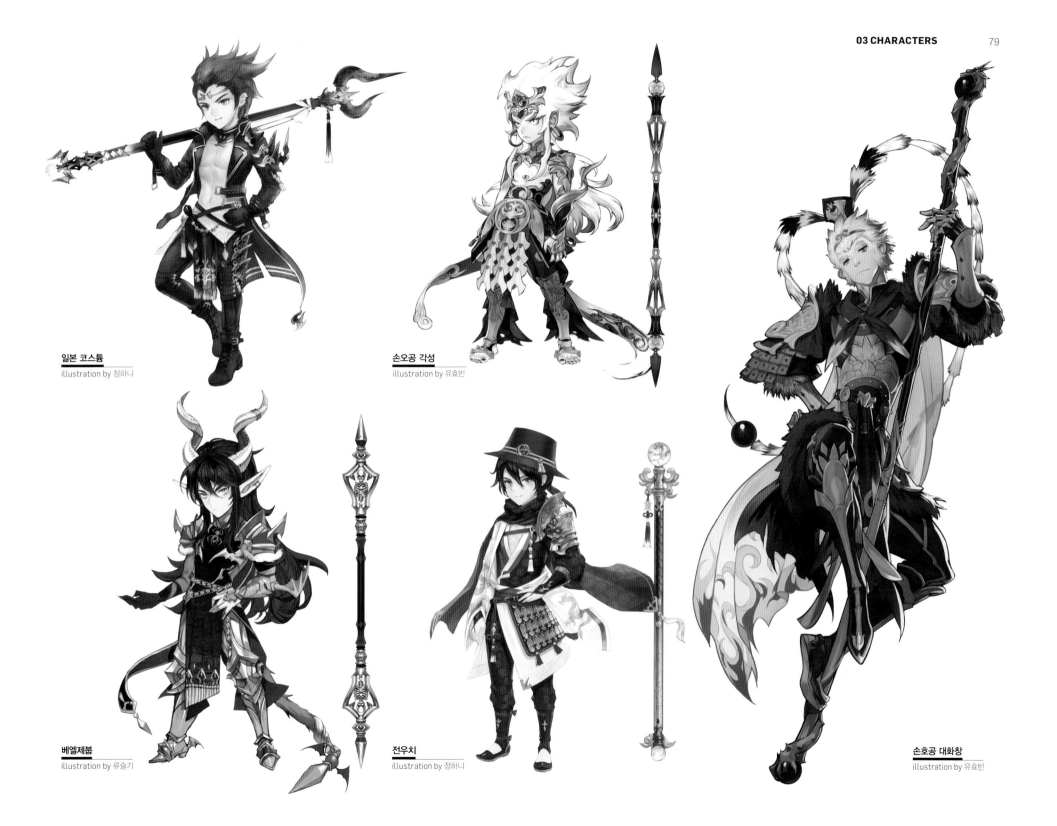

일본 코스튬
illustration by 정하니

손오공 각성
illustration by 유효빈

베엘제붑
illustration by 류슬기

전우치
illustration by 정하니

손호공 대화창
illustration by 유효빈

사황 여포
LU BU

여포 포트레이트

illustration by 천동아

파괴의 저주로 몬스터들이 흉악해지자,
많은 피난민이 붉은 협곡으로
몰려들었다. 초선을 이들을 가엾이
여겼고, 여포에게 몬스터를 토벌해달라
부탁한다. 몬스터를 막아내긴 했지만
잘못된 판단으로 수많은 병력을 잃게
된 여포는 처음으로 자신의 무능력함에
좌절한다. 긴 고민 끝에 관우와 제갈량을
비롯한 다른 영웅들을 찾아다니며
지혜를 얻었고, 마침내 진정한 장수로
거듭나게 되었다.

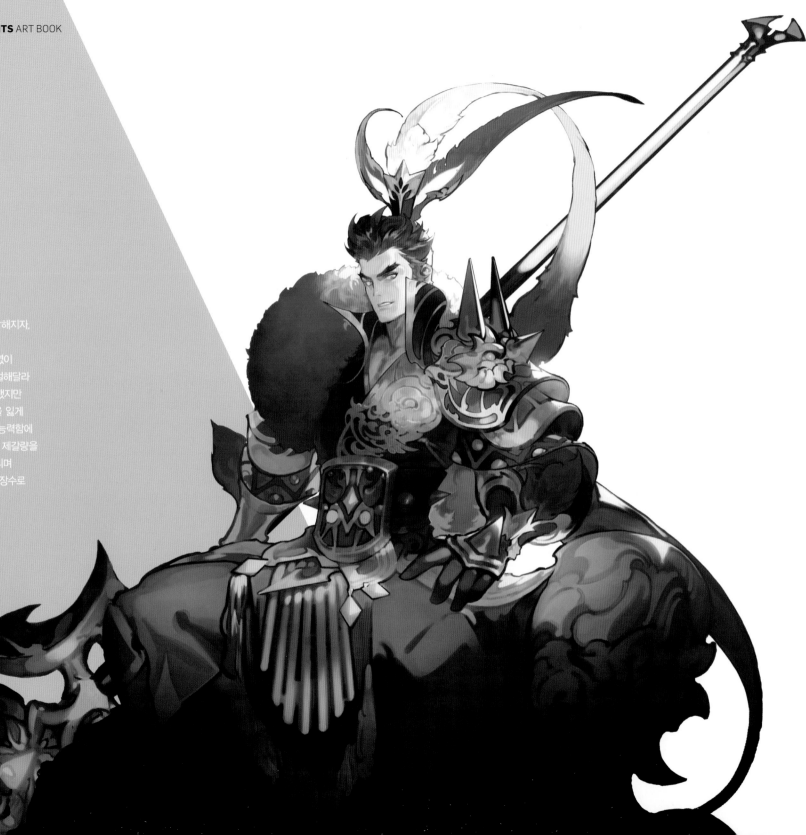

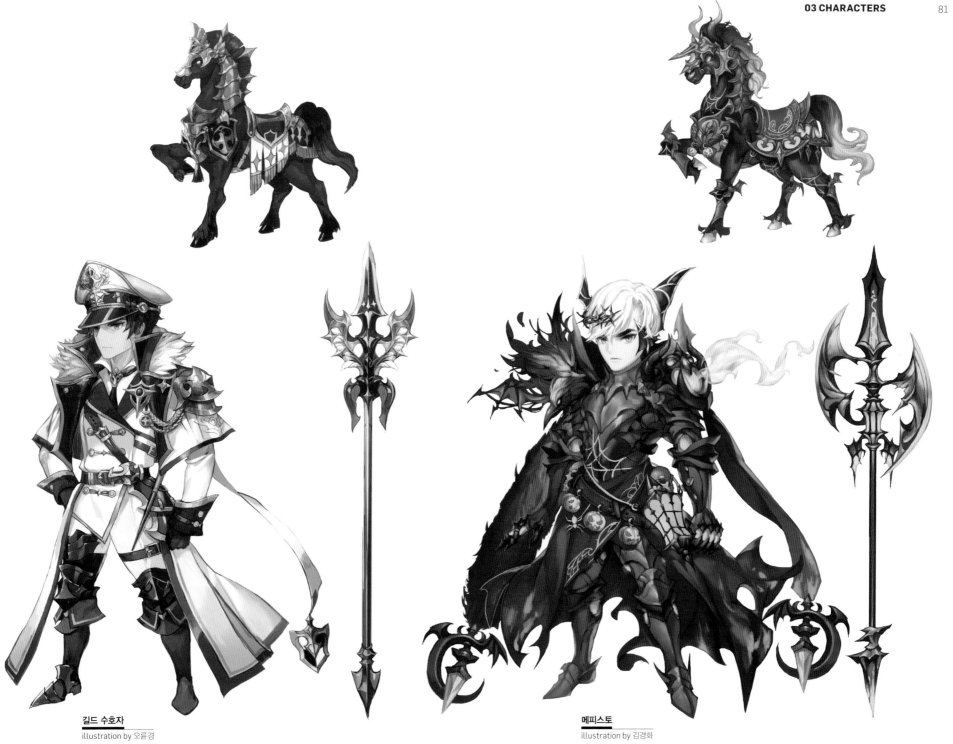

길드 수호자
illustration by 오륜경

메피스토
illustration by 김경화

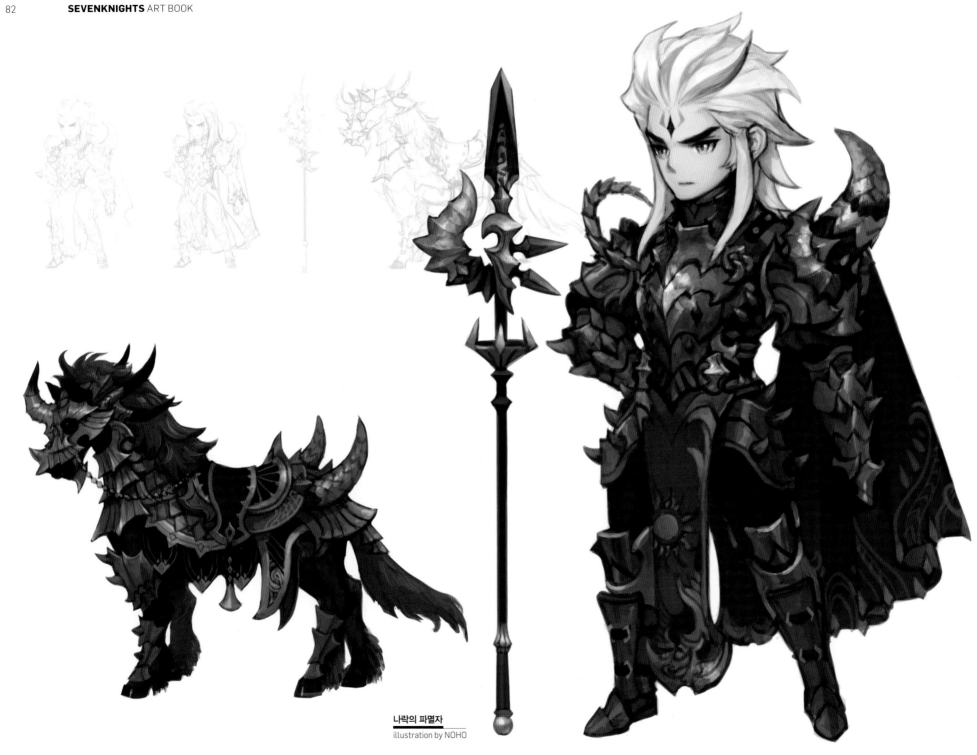

나락의 파멸자
illustration by NOHO

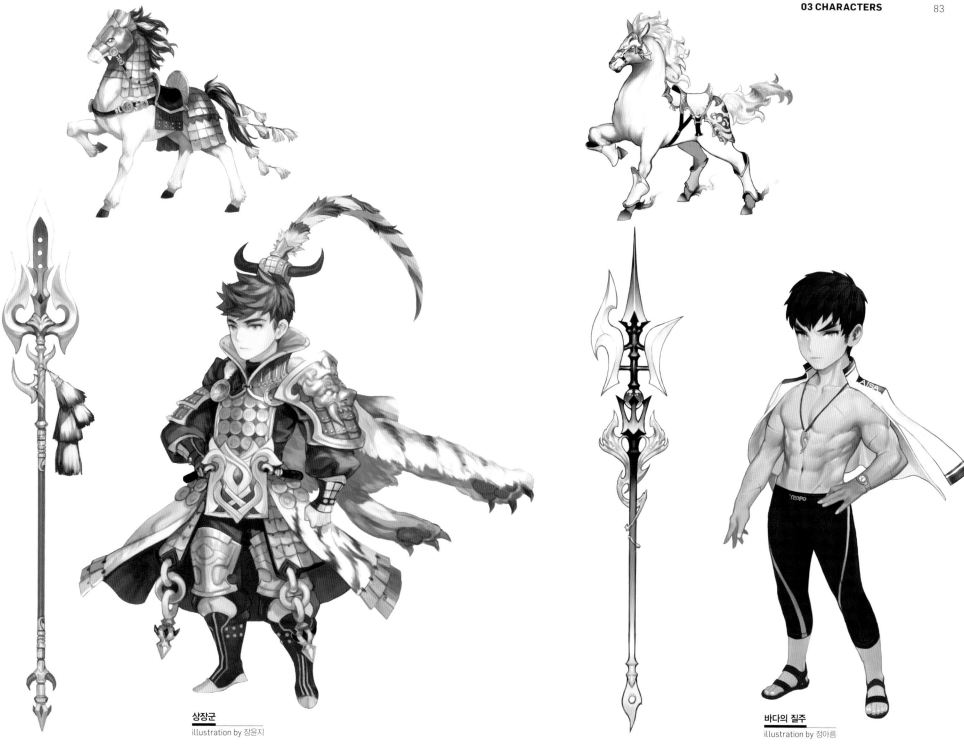

상장군
illustration by 장윤지

바다의 질주
illustration by 정아름

사황 린
RIN

린 포트레이트

illustration by 이성하

파스칼의 폭주 사태는 마무리되었지만, 황제의 부재로 인한 혼란을 피하고자 사건은 숨겨진다. 그리고 린은 황녀로서 대리통치를 맡기 전, 파스칼을 상대하며 다친 미르의 치료를 위해 잠시 고향으로 돌아간다. 그곳에서 만난 용의 장로들은 미르의 부상을 보며, 린이 과연 미르의 주인으로서 자격이 있는지 의심하게 된다. 결국, 그녀는 시험을 치른다. 수많은 난관을 거친 린은 다시금 미르의 주인으로 인정받고, 미르와 전보다 더욱 친밀한 사이가 되었다.

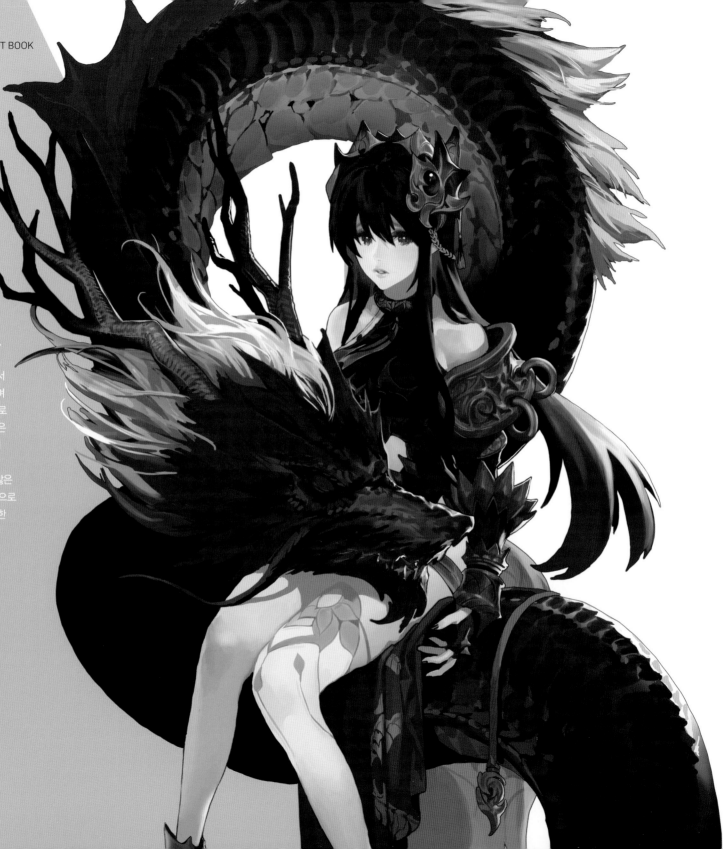

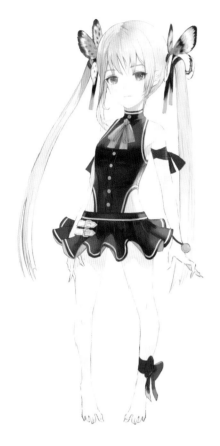

수영복 코스튬
illustration by 정하니

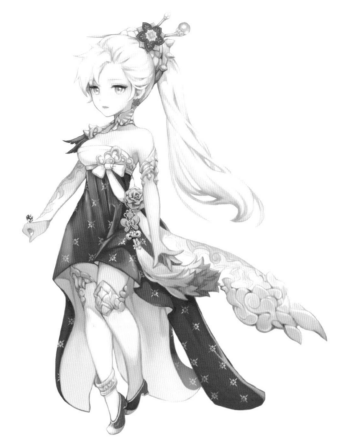

황룡강림
illustration by 이연우

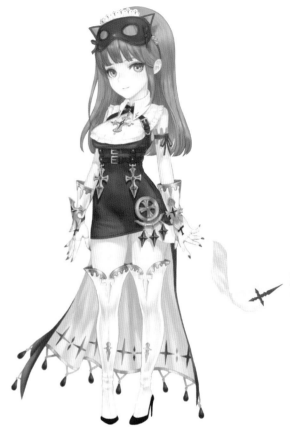

영혼의 인도자
illustration by 정하니

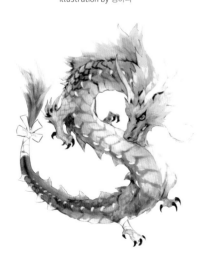

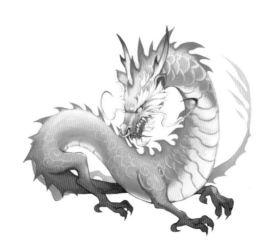

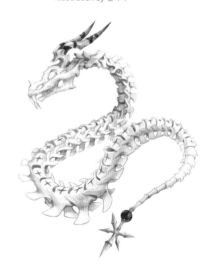

구사황 태오
TEO

태오 포트레이트

illustration by 오륜경

태오는 깨어나자마자 카린을 찾는
에반을 진정시키며 지금의 사태에 대해
설명해준다. 에반이 카린을 구해야
한다며 태오에게 검술을 가르쳐 달라고
부탁하자, 태오는 흔쾌히 승낙한다.
이후 에반의 수련에 몰두하면서, 나이트
크로우를 소집하여 앞으로 일어날
혼란에 대비한다.

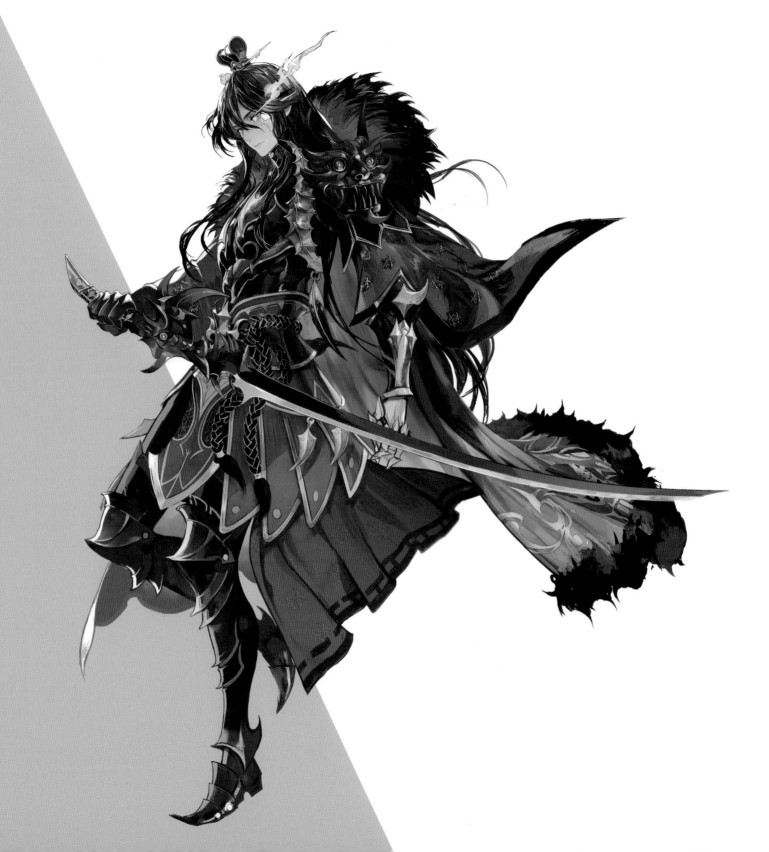

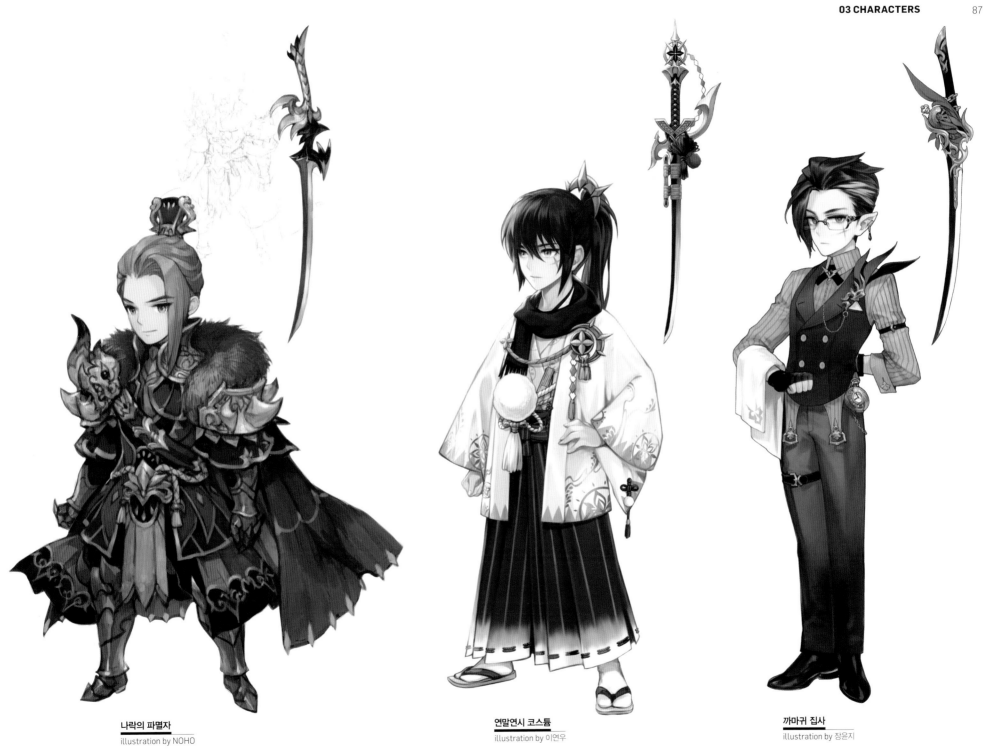

나락의 파멸자
illustration by NOHO

연말연시 코스튬
illustration by 이연우

까마귀 집사
illustration by 장윤지

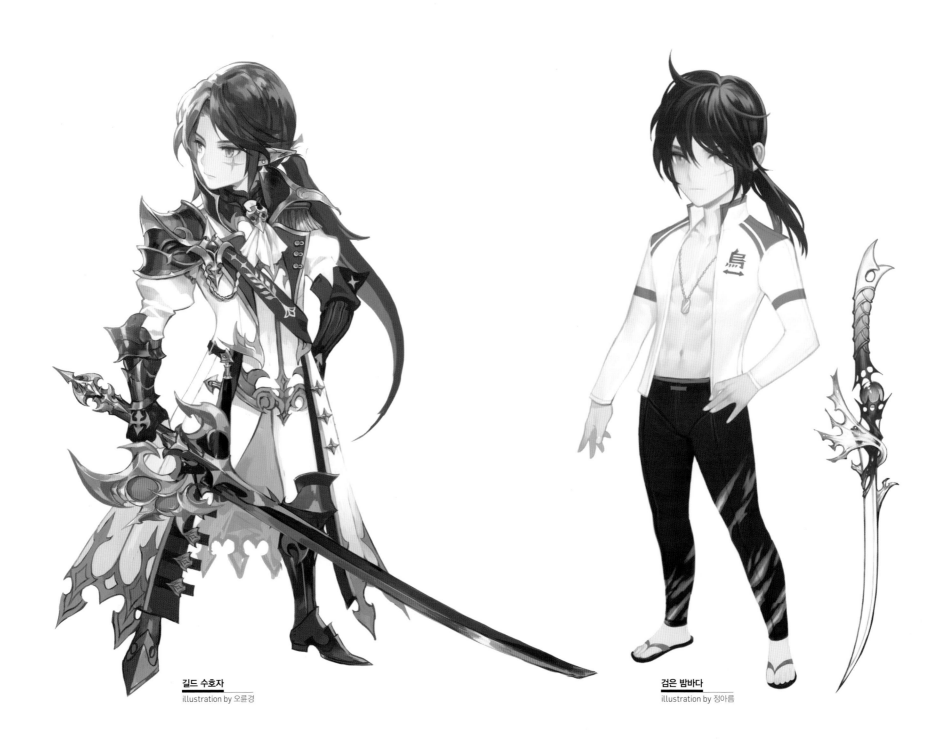

길드 수호자
illustration by 오륜경

검은 밤바다
illustration by 정아름

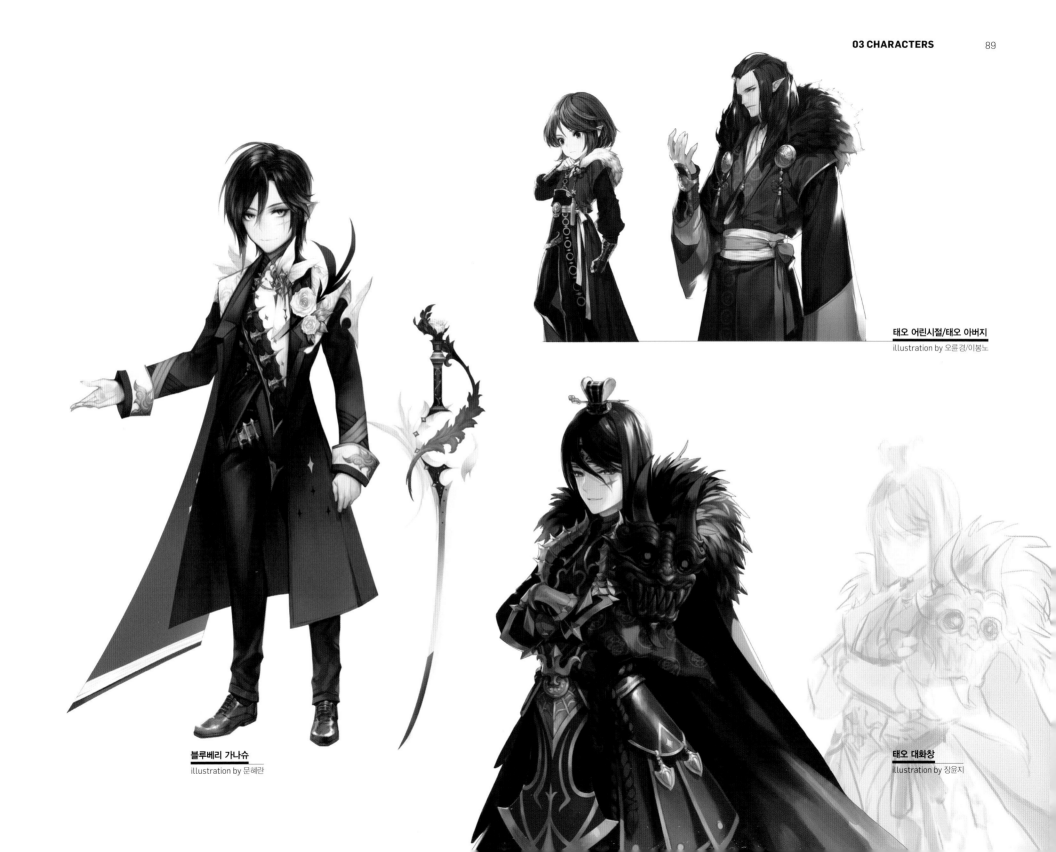

태오 어린시절/태오 아버지
illustration by 오류경/이봉노

블루베리 가나슈
illustration by 문혜란

태오 대화창
illustration by 장윤지

구사황 카일
KYLE

카일 포트레이트

illustration by 유효빈

과거 암살 실패로 자신의 명성에
금이 가게 한 태오를 찾아다니고
있었다. 때마침 그림자단에서 태오
암살 의뢰가 들어온다. 그들의
수장을 암살한 경력이 있는 만큼
위험한 느낌도 받았지만, 태오를
잡을 수 있다는 생각에 곧바로
승낙한다. 카일은 자신의 명성
회복과 지난날의 치욕을 갚기 위해
천상으로 향하고 있다.

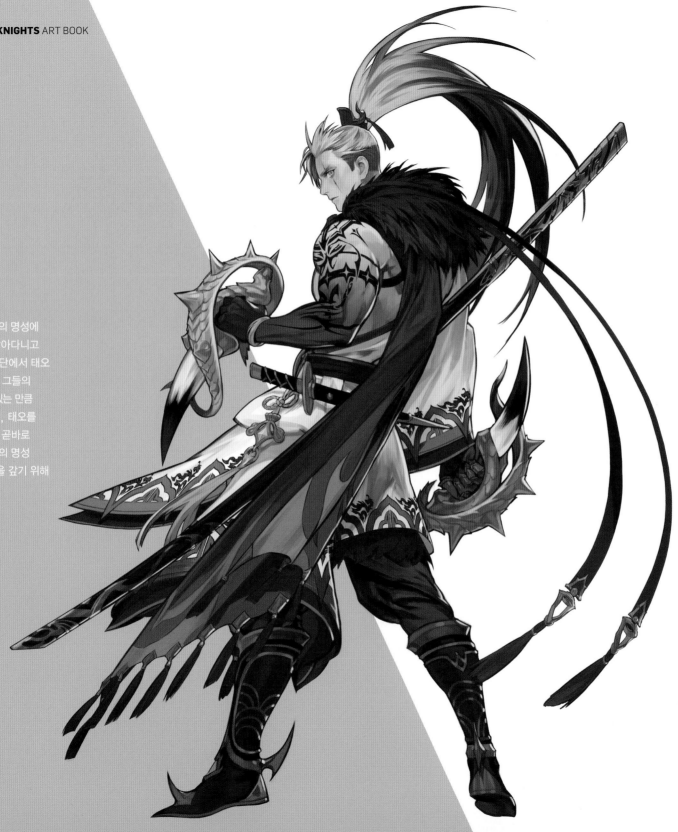

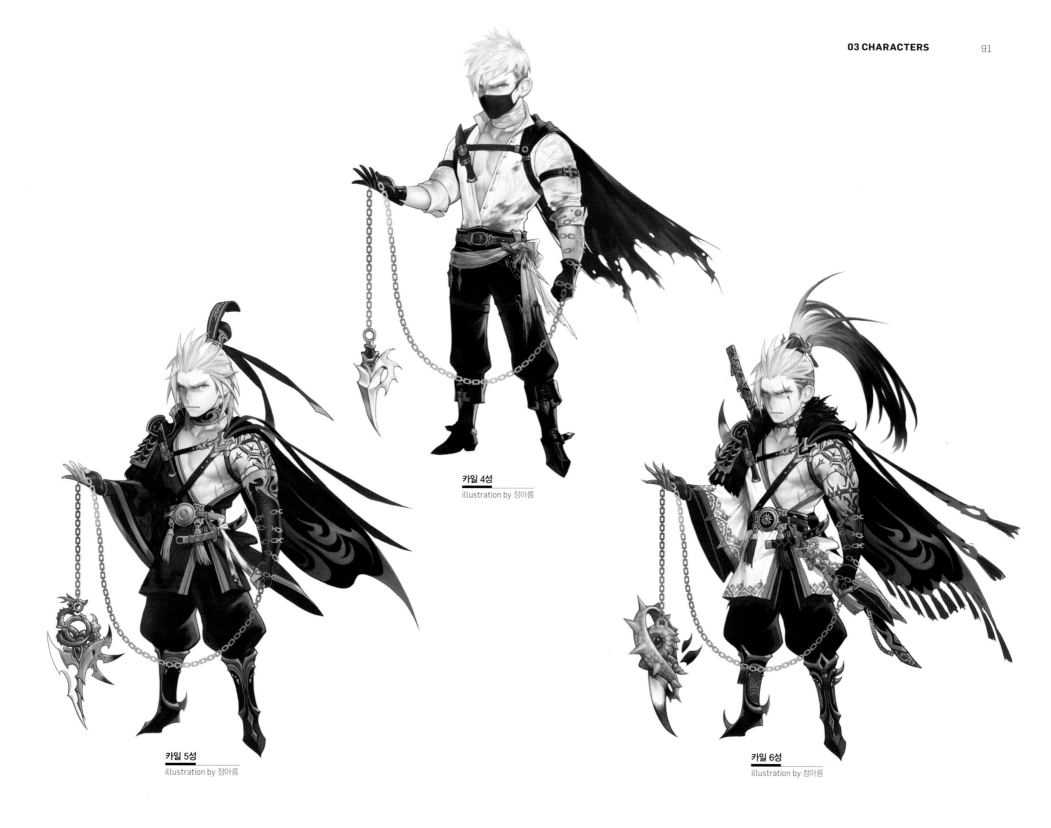

카일 4성
illustration by 정아름

카일 5성
illustration by 정아름

카일 6성
illustration by 정아름

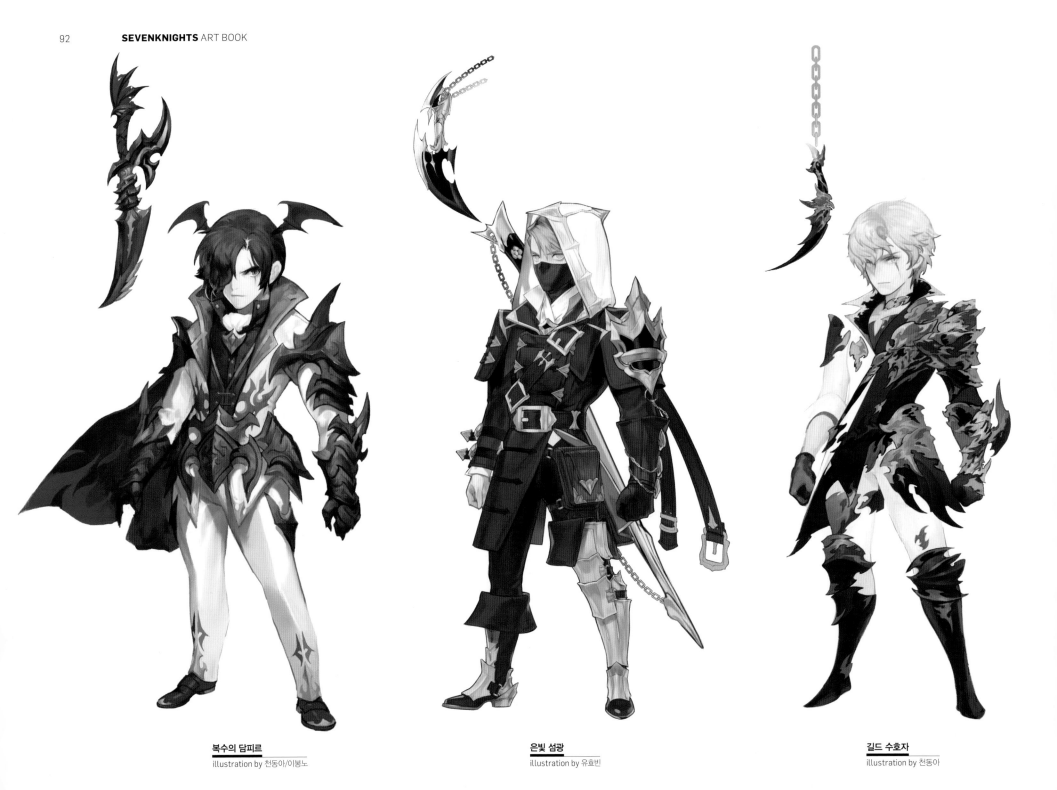

복수의 담피르
illustration by 천동아/이봉노

은빛 섬광
illustration by 유효빈

길드 수호자
illustration by 천동아

수영복 코스튬
illustration by 김경화

화이트 웨이퍼스
illustration by 유효빈

나락의 파멸자
illustration by 정아름

구사황 카르마
KARMA

카르마 대화창

illustration by 장윤지

세븐나이츠와 협력하여 폭주한
황제를 황궁 깊숙한 곳에 봉인한다.
하지만 황제는 잃어버린 파괴의
힘을 되찾으려는 관성이 있기라도
한 듯, 계속해서 흩어진 주변의 힘을
흡수한다. 카르마는 린을 위해
혼자서 지속적으로 폭주한
황제를 막아낸다. 그 과정에서
점점 파괴의 힘이 몸에
쌓이게 된다. 그러던 중 신선들이
손오공에게 납치됐다는 소식을 듣게
되자, 분노를 억누르지 못하며 파괴의
힘을 다시 받아들인다.

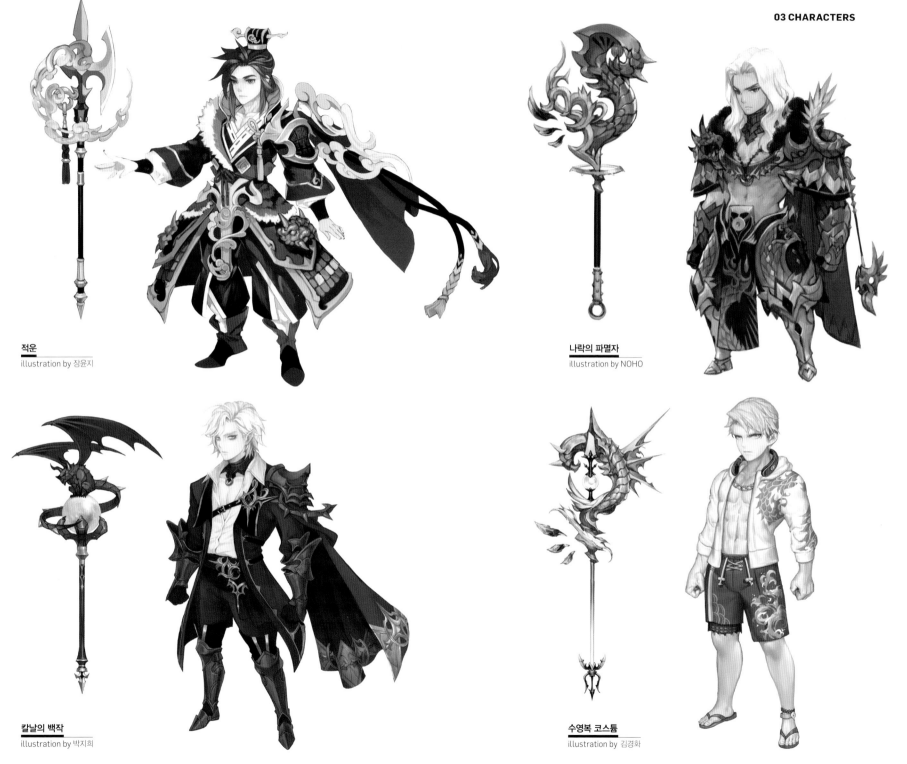

적운
illustration by 장윤지

나락의 파멸자
illustration by NOHO

칼날의 백작
illustration by 박지희

수영복 코스튬
illustration by 김경화

구사황 연희
YEONHEE

연희 포트레이트
illustration by 이성하

다크나이츠가 차원 이동을 하며 소진된
힘을 회복하는 사이, 정보 수집에
나선다. 얼마 후, 근거지로 돌아오자
다크나이츠에 영입된 델론즈에게서
거래를 제안받는다. 미래를 알고
있다는 그를 불신했지만, 테라 왕국의
혁명과 몇 차례의 일들을 통해 믿게
된다. 델론즈는 앞으로 일어날 사건에
연희가 개입하면 계획이 어긋난다며,
잠시 쉴 것을 부탁한다. 연희는 이계를
오가며 소진한 힘을 회복할 겸 수면에
들어간다. 하지만 잠들기 직전까지도
완전히 의심을 걷어내진 못했다.

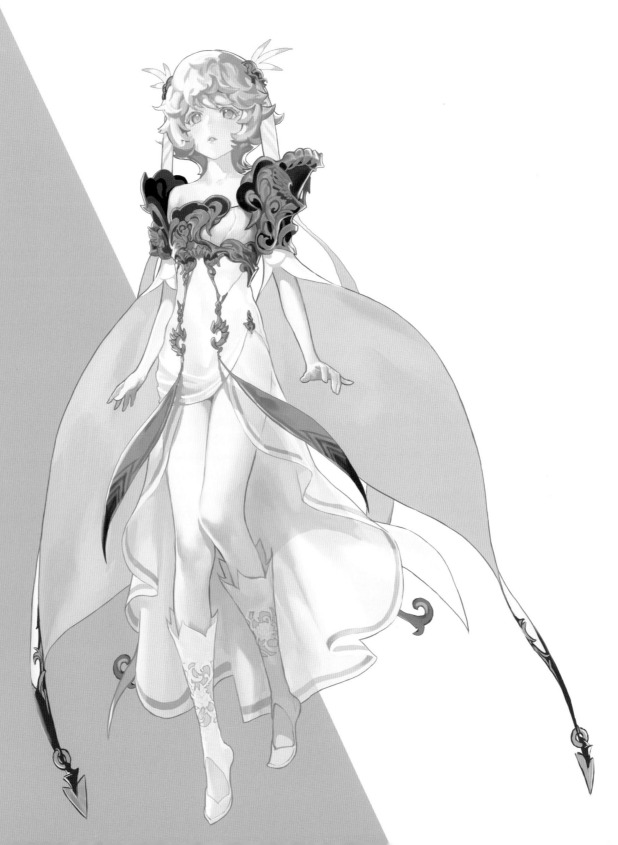

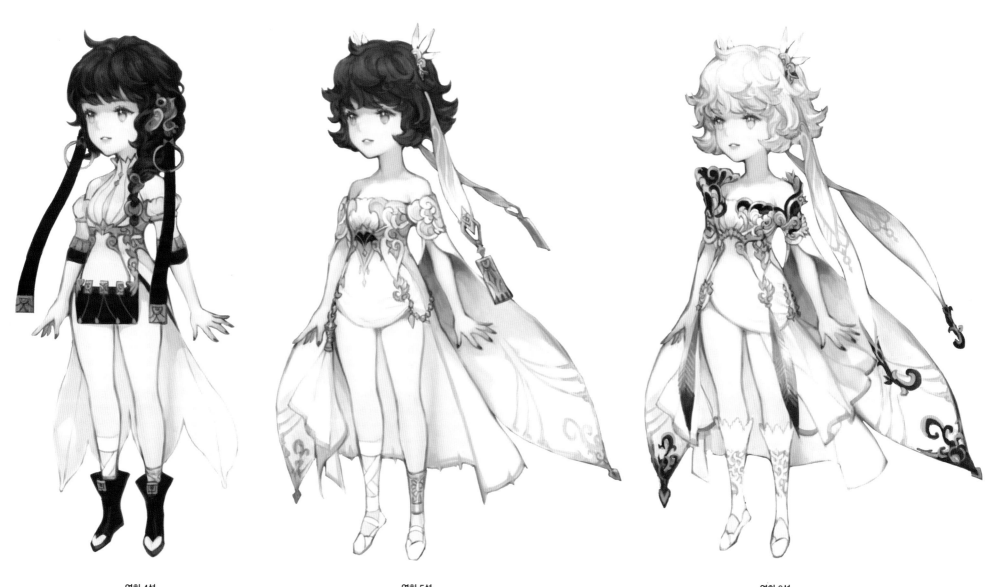

연희 4성
illustration by NOHO

연희 5성
illustration by NOHO

연희 6성
illustration by NOHO

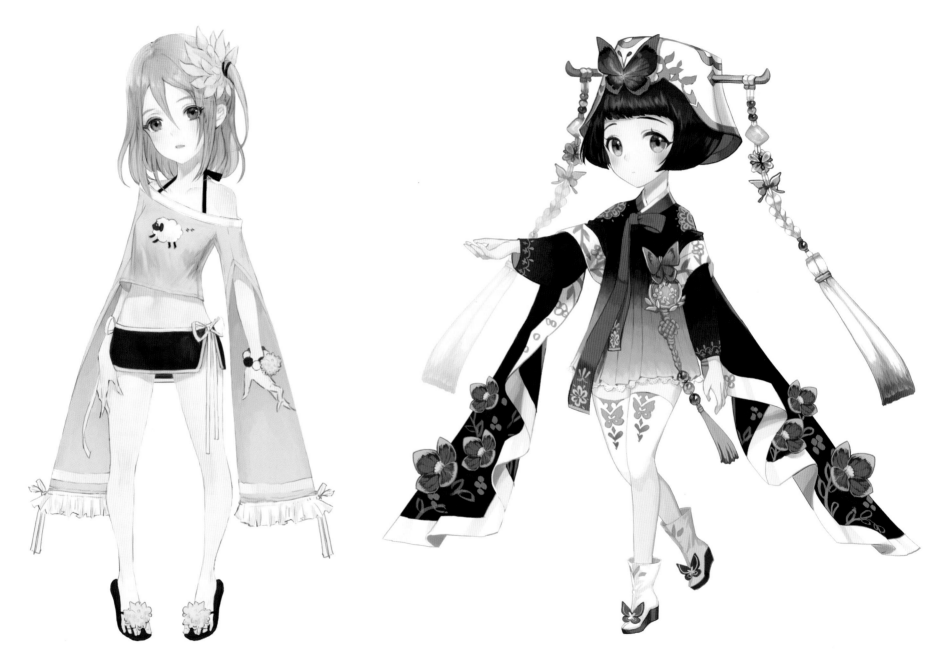

수영복 코스튬
illustration by 정하니

청매아
illustration by 류슬기

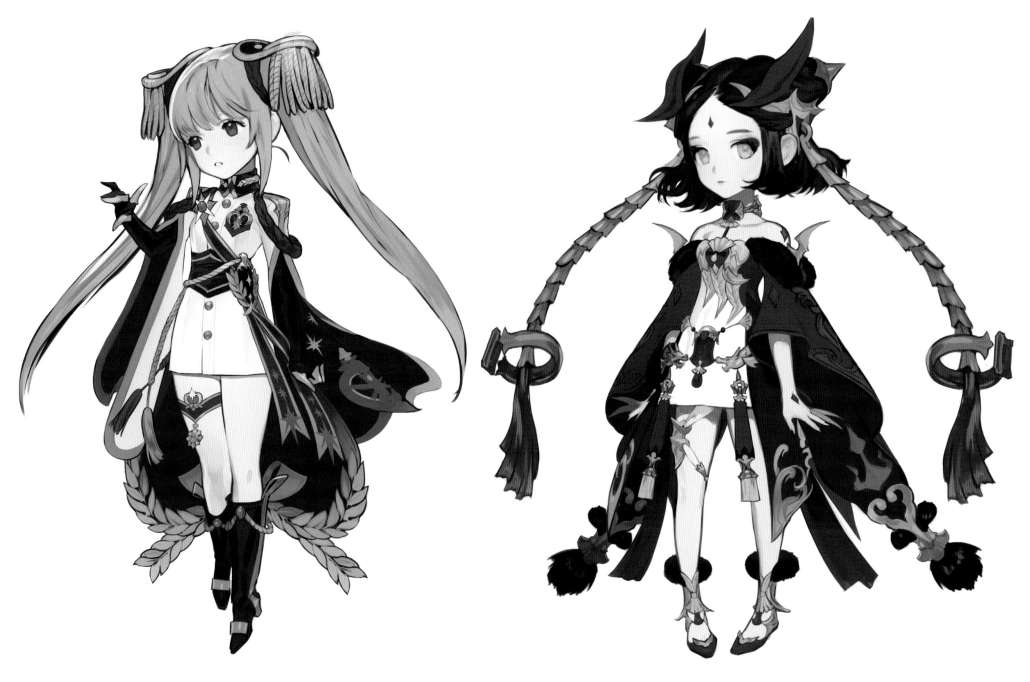

길드 수호자
illustration by 유효빈

나락의 파멸자
illustration by 유효빈

나이트크로우 **칼 헤론**
KARL HERON

칼 헤론 각성
illustration by 유효빈

악마의 힘이 깃든 안대의 저주를 풀기
위해, 복수자의 지옥 지하 미궁으로
향한다. 오랜 수색으로 지쳐갈 무렵,
파괴의 저주가 퍼지자 안대는 폭주하기
시작한다. 고통으로 의식이 흐릿해질
때쯤, 무심코 부른 그녀의 이름을 듣고
하프데몬이 나타난다. 그녀의 친구인
하프데몬의 도움으로 저주를 풀고
안대도 벗었으나, 그 자리에는 파괴의
힘이 깃든다. 자유의 몸이 되어 침묵의
광산으로 가지만, 레이첼을 보고 놀라
도망치고 만다. 그리고 막 광산을
벗어났을 때, 태오의 전서구가 도착한다.

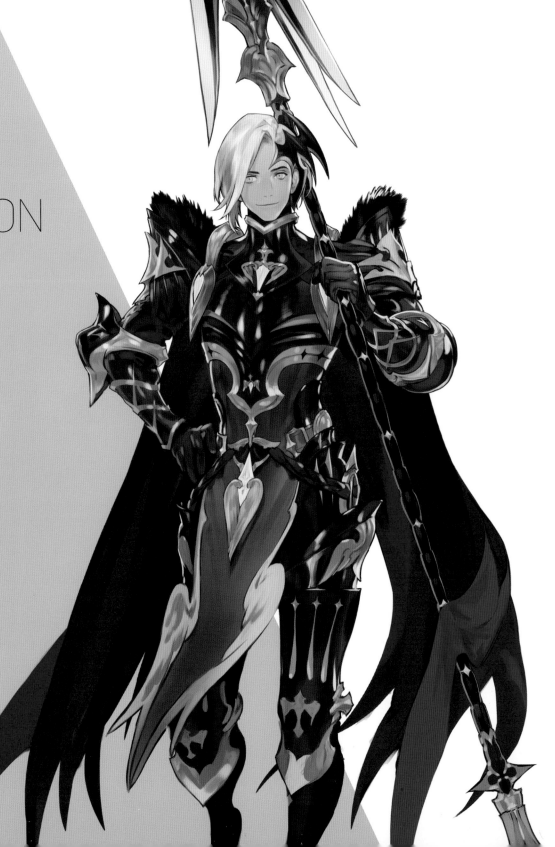

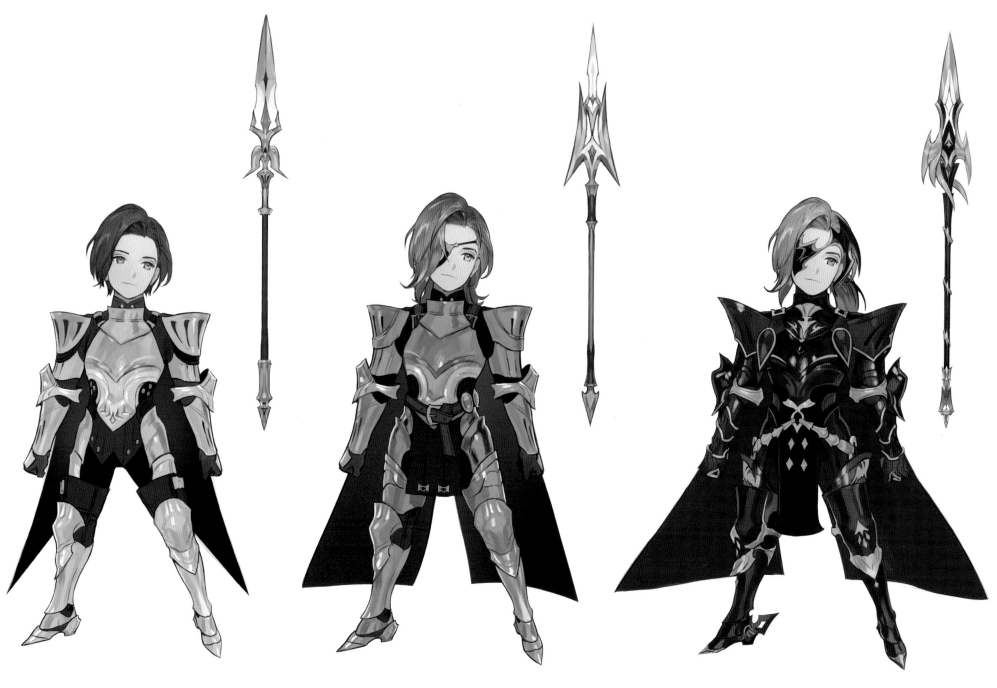

칼 헤론 4성
illustration by 유효빈

칼 헤론 5성
illustration by 유효빈

칼 헤론 6성
illustration by 유효빈

선혈의 귀공자
illustration by 오륜경

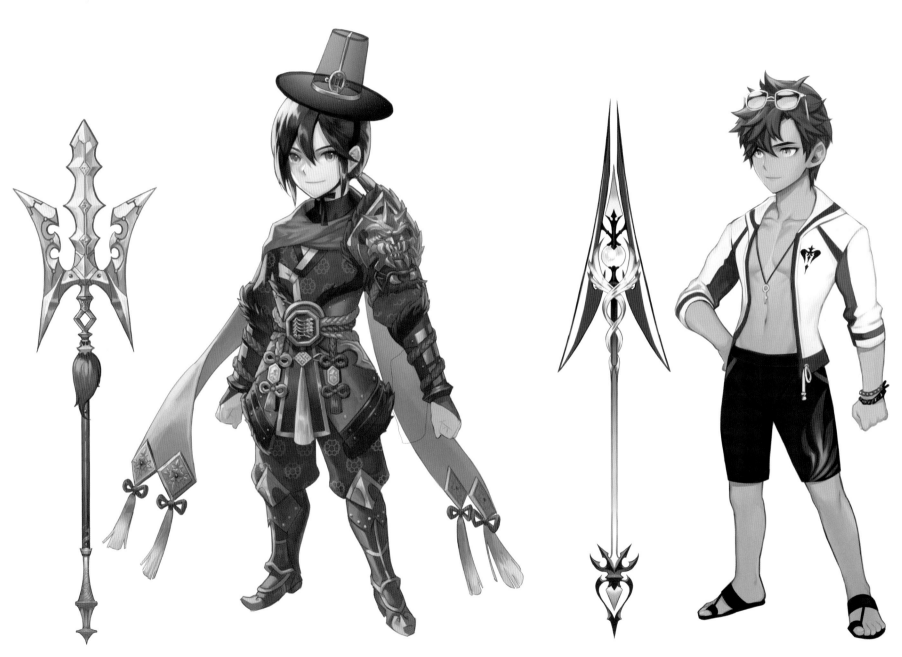

어사출두
illustration by 박슬기

내 창은 파도같이!
illustration by 정아름

나이트크로우 **오를리**
ORLY

오를리 각성

illustration by 오륜경

파괴의 저주가 퍼지자 보살피던
성십자단의 단장도 깨어난다. 그리고
얼마 후 오를리는 부탁받은 대로
성십자단의 2대 단장에 오르고, 델론즈와
다크나이츠를 추적한다. 그들의 존재를
확인하자, 과거 자신과 태오의 도움으로
파괴의 힘에서 벗어난 겔리두스의 도움이
필요함을 깨닫는다. 천상의 계단에
도착하여 봉인을 풀던 중, 세븐나이츠를
비롯한 여러 존재가 천상의 계단에
오르는 것을 느낀다. 오를리는 불길함을
떨치려고 노력하며, 모든 나이트
크로우에게 전서구를 보낸다.

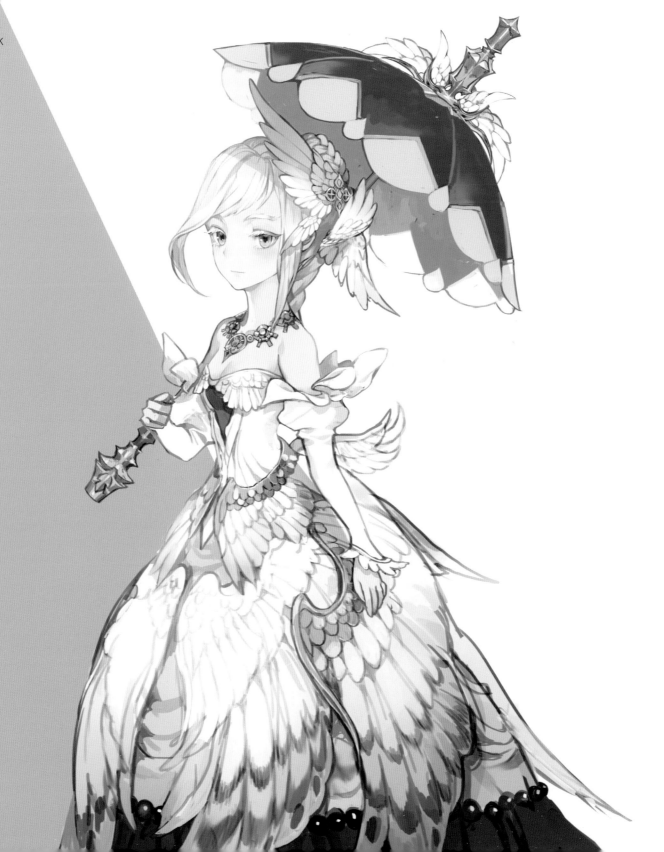

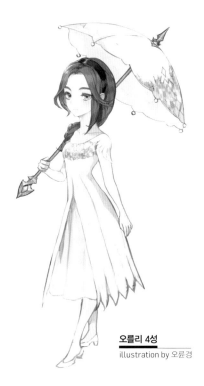

오를리 4성
illustration by 오륜경

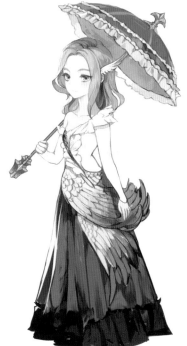

오를리 5성
illustration by 오륜경

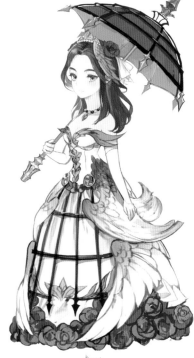

오를리 6성
illustration by 오륜경

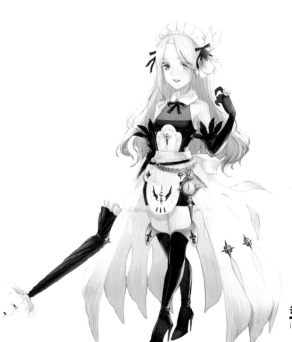

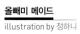

올빼미 메이드
illustration by 정하니

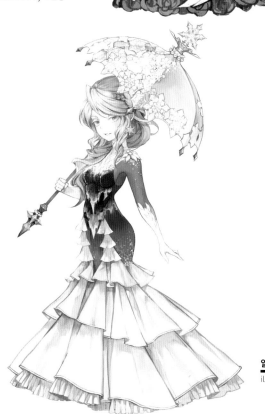

얼음꽃의 왈츠
illustration by 오륜경

혁명단 엘리시아
ELYSIA

엘리시아 포트레이트
illustration by 정하니

엘리시아는 루디를 보며 기사의 꿈을
키웠으나, 곧 부패한 현실을 깨닫는다.
그 후 아버지인 루네 남작의 유언을
통해 자신이 제8 왕녀임을 알게 되자,
비밀리에 활동하던 혁명단을 지원하고
이끌게 된다. 시간이 갈수록 그 규모가
커지자, 아라곤의 토벌대에 위기를
겪기도 했었다. 하지만 그의 파직 후,
오히려 많은 군인이 혁명단에 참여하여
큰 전투 없이 여왕의 자리에 오른다.
엘리시아는 파괴의 저주로 혼란한
아스드 대륙 전체를 수호해야 한다고
생각하며, 길드와의 연합을 계획한다.

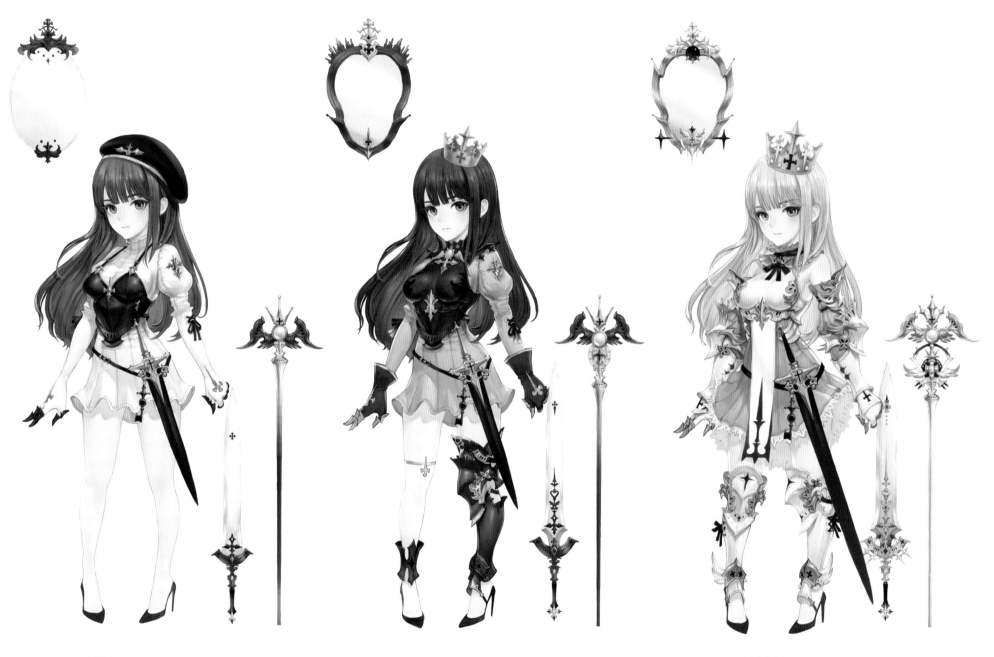

엘리시아 5성
illustration by 정하니

엘리시아 6성
illustration by 정하니

엘리시아 각성
illustration by 정하니

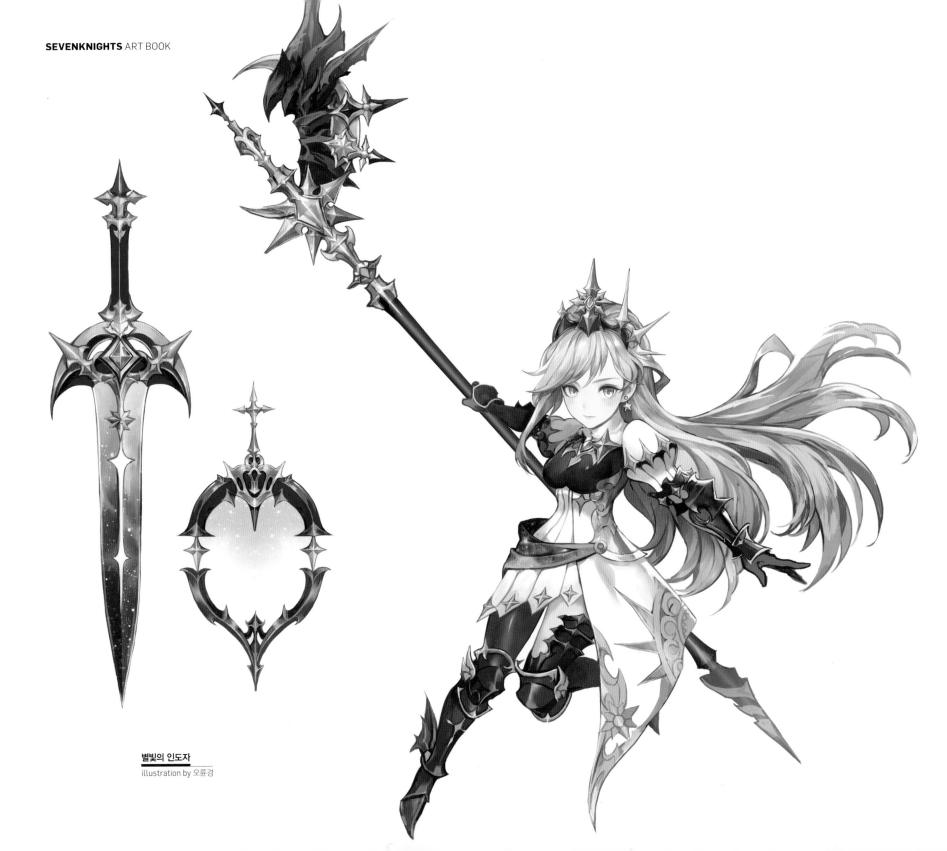

별빛의 인도자
illustration by 오륜경

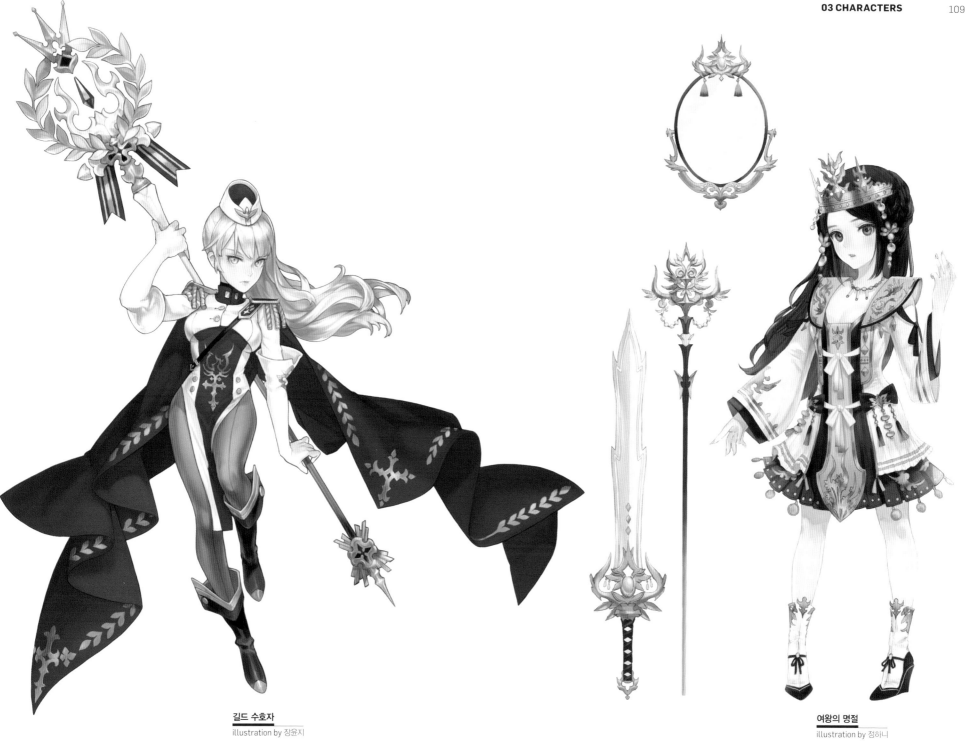

길드 수호자

illustration by 장윤지

여왕의 명절

illustration by 정하니

혁명단 라이언
RYAN

라이언 포트레이트
illustration by 장윤지

잃어버린 동생을 찾았으나, 악마가
씐 후였다. 성십자단의 도움으로
동생과 고향인 신비의 숲에 머물지만,
파괴의 저주로 악마가 폭주한다.
왕국군을 막던 혁명단과 함께
동생을 붙잡았으나, 무단행동으로
성십자단에서 제명된 후였다. 이후
엘리시아를 도와 혁명을 성공시킨 뒤,
마법 학회에 악마 제거를 의뢰하지만
실패한다. 계속해서 탈출하는 동생을
쫓던 중, 백각에게 파괴의 파편이
뽑히는 동생을 목격한다. 악마는
사라졌지만, 동생은 영원히 혼수상태에
빠져 버리고 만다.

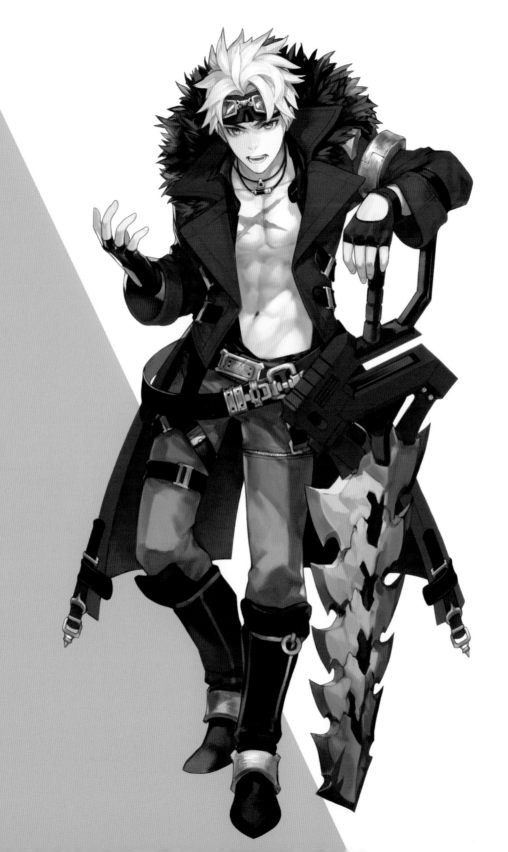

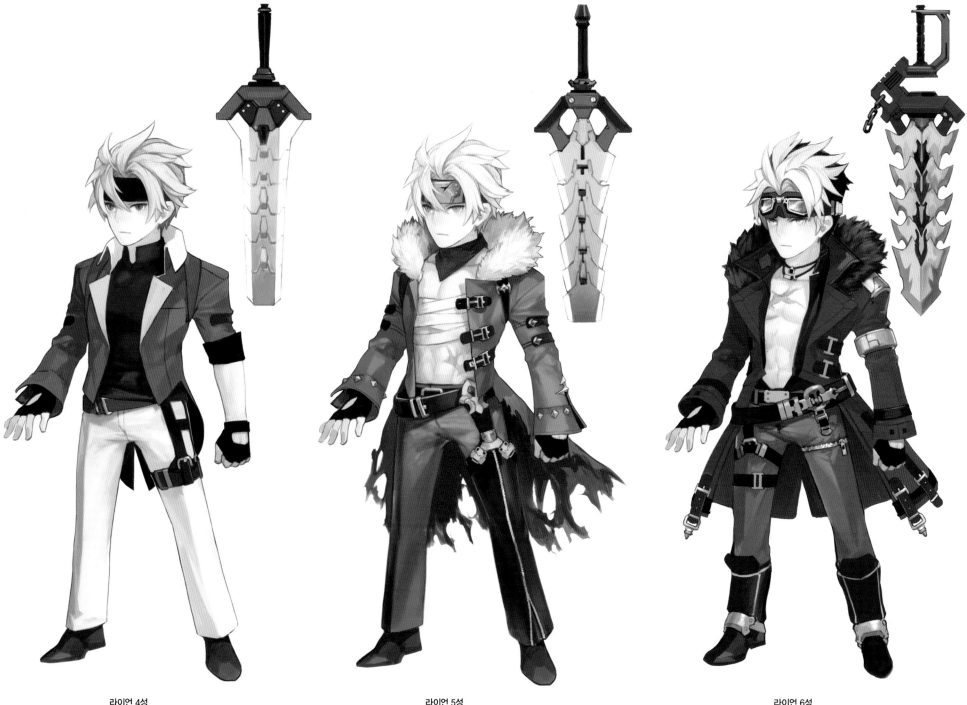

라이언 4성
illustration by 장윤지

라이언 5성
illustration by 장윤지

라이언 6성
illustration by 장윤지

혁명단 **키리엘**
KYRIELLE

키리엘 포트레이트
illustration by 이연우

아스드 대륙에서 암살 훈련 도중
사고로 실종된다. 하지만 딸을 잃은
사냥꾼에 의해 구해지고, 활과
별자리를 배우며 함께 생활한다.
파괴의 저주가 퍼지던 날, 사냥꾼은
몬스터들로부터 키리엘을 구하고
죽는다. 때마침 주변에 있던 혁명단에
의해 구출된 키리엘은 그들과
함께하며 몬스터 처치에만 몰두한다.
하지만 시간이 지남에 따라 점차
엘리시아의 사상도 깨닫게 된다.
혁명 후 엘리시아가 왕국군의 지휘관
임명에 대해 고민하자, 아라곤을 찾아
설득하여 왕궁으로 오도록 했다.

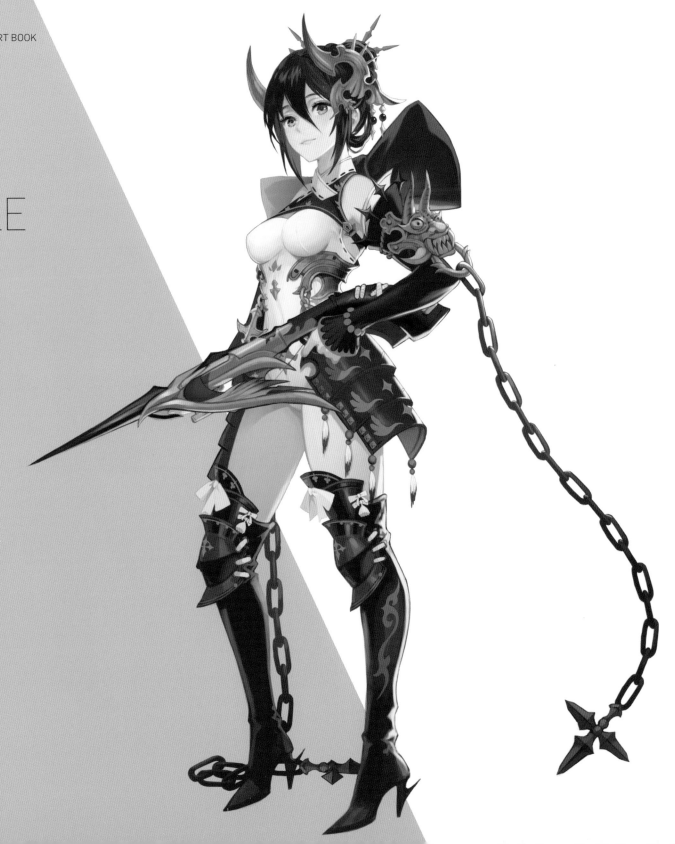

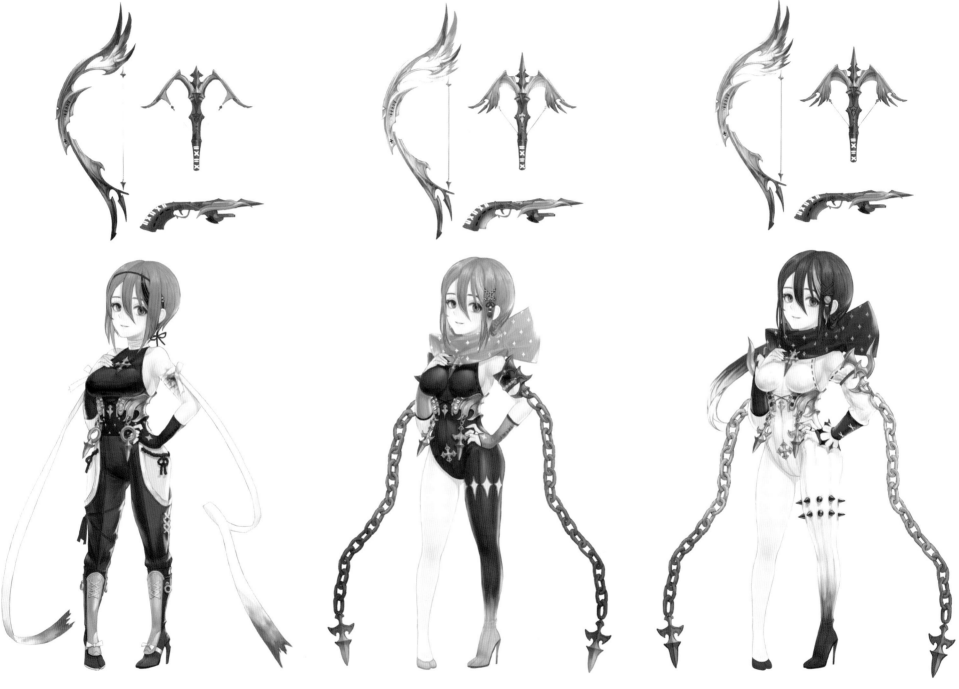

키리엘 4성
illustration by 정하니

키리엘 5성
illustration by 정하니

키리엘 6성
illustration by 정하니

하얀이리 예반
EVAN

다크 나이트

illustration by 오륜경

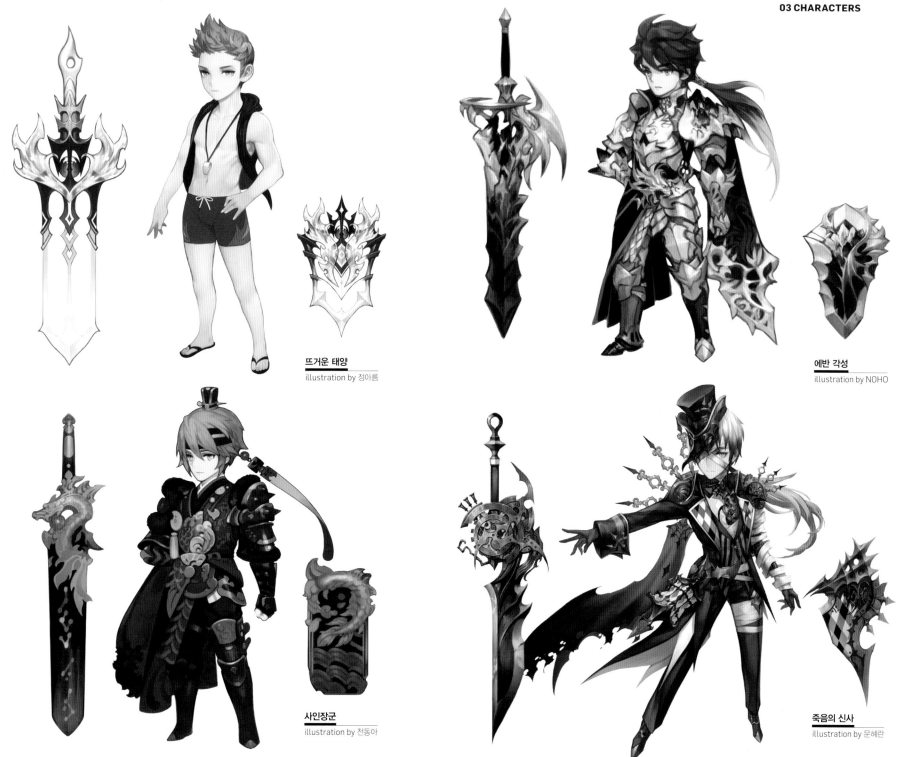

뜨거운 태양
illustration by 정아름

에반 각성
illustration by NOHO

사인장군
illustration by 천동아

죽음의 신사
illustration by 문혜란

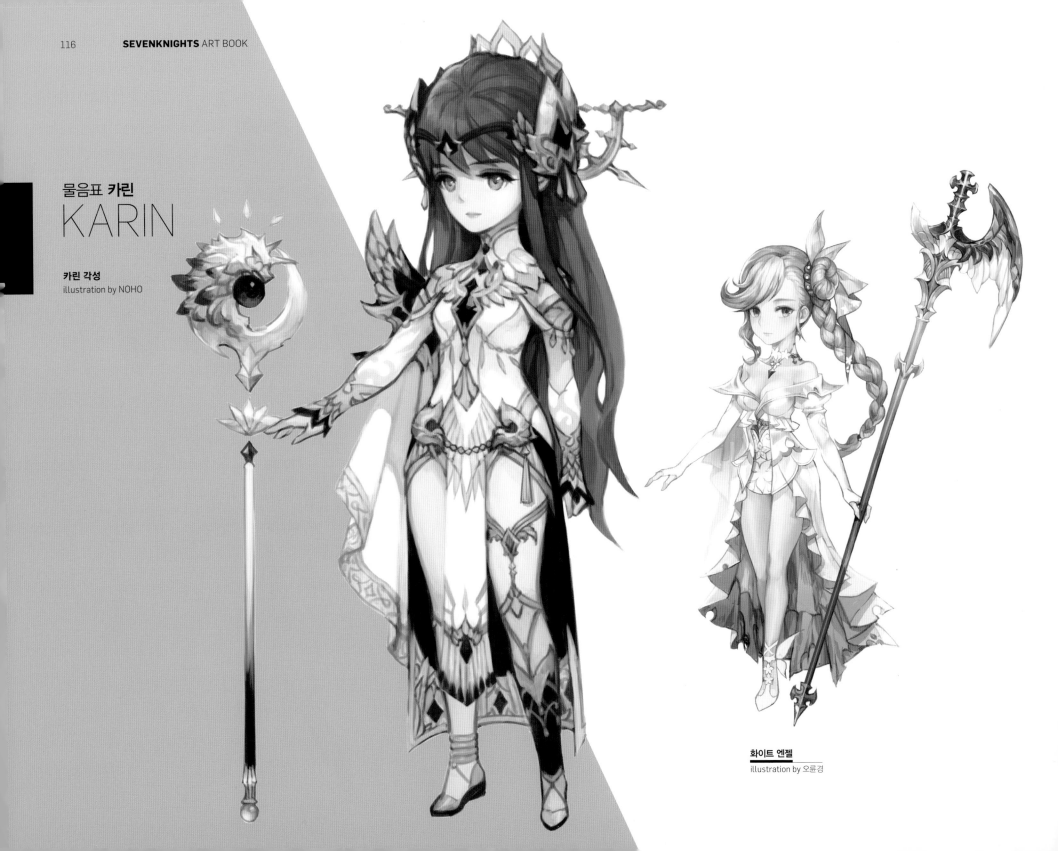

물음표 카린
KARIN

카린 각성
illustration by NOHO

화이트 엔젤
illustration by 오륜경

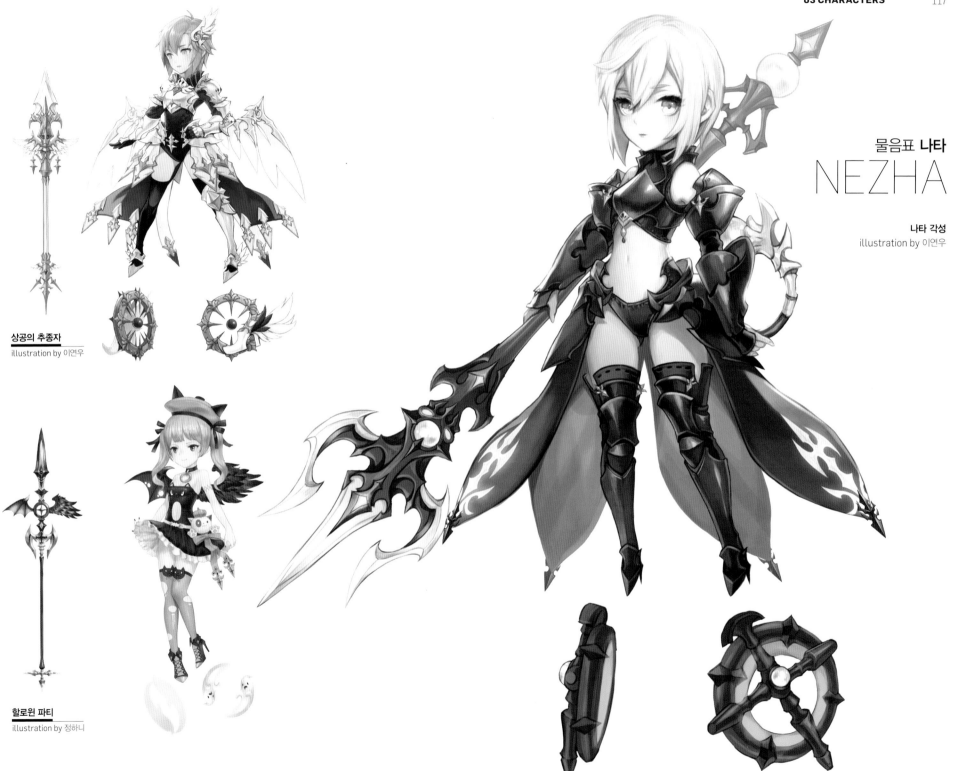

물음표 **나타**
NEZHA

나타 각성
illustration by 이연우

상공의 추종자
illustration by 이연우

할로윈 파티
illustration by 정하니

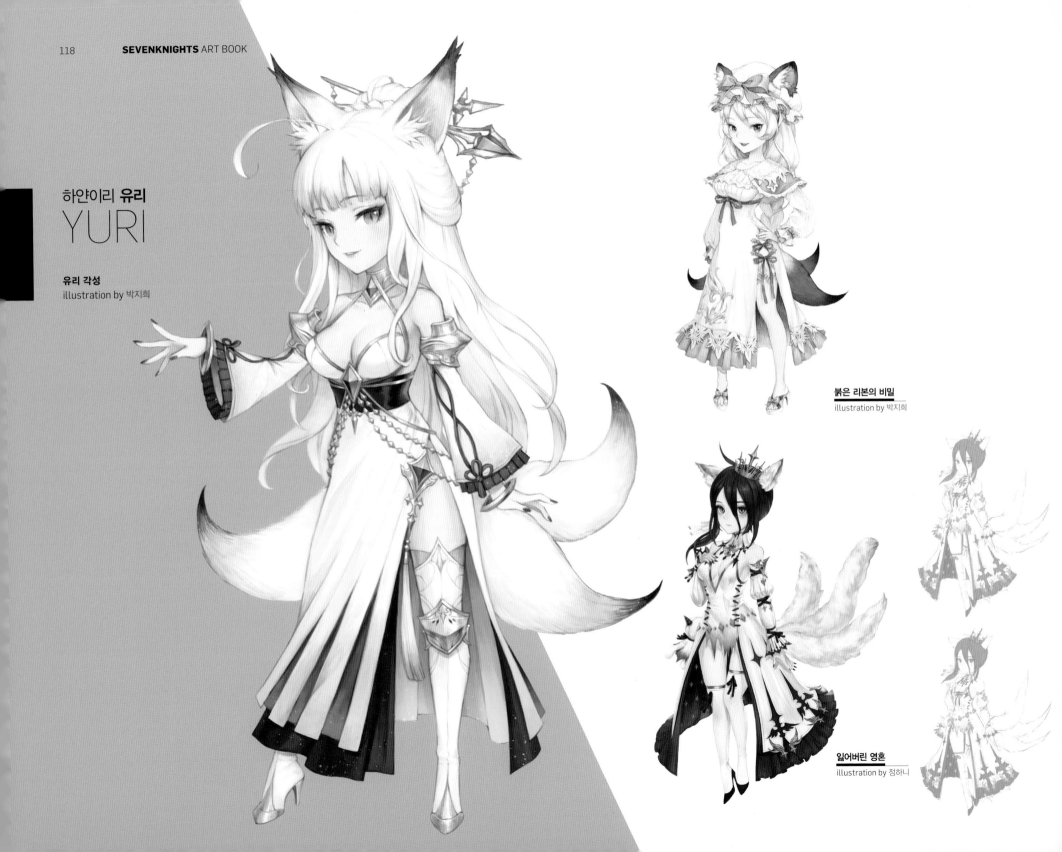

하얀이리 유리
YURI

유리 각성
illustration by 박지희

붉은 리본의 비밀
illustration by 박지희

잃어버린 영혼
illustration by 정하니

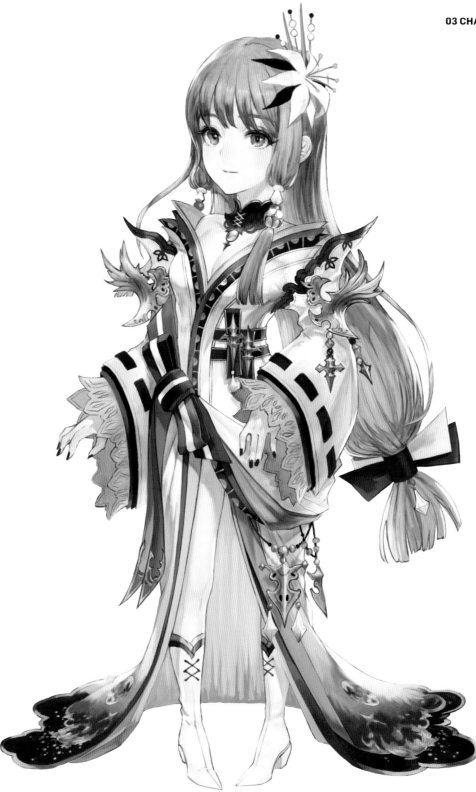

하얀이리 **리나**
LINA

리나 각성

illustration by 정하니

물음표 녹스
KNOX

설원의 파괴자

illustration by 오륜경

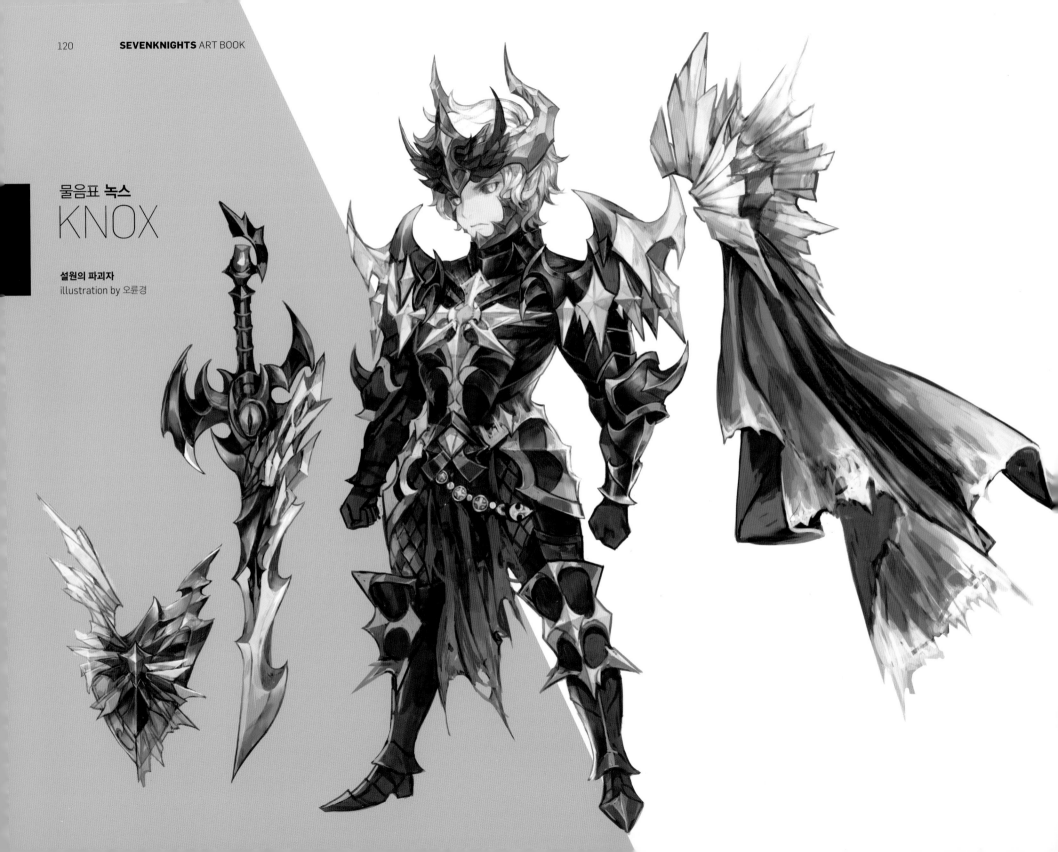

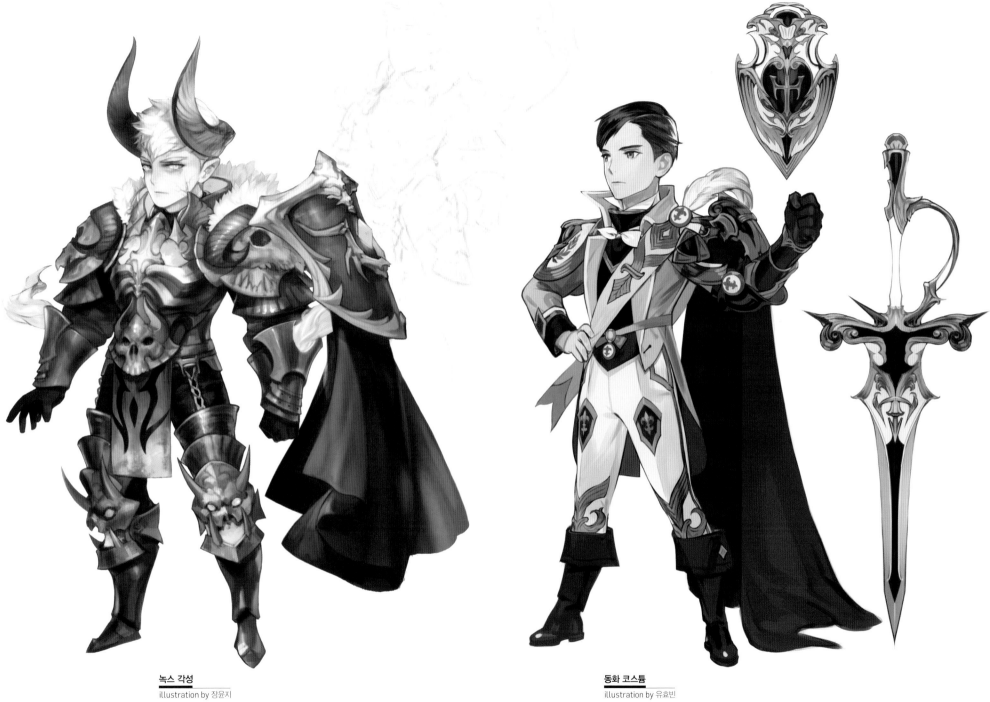

녹스 각성
illustration by 장윤지

동화 코스튬
illustration by 유효빈

파괴의 파편수색대
헬레니아, 헤브니아

HELLENIA
HEAVENIA

헬레니아 각성

illustration by 박지희

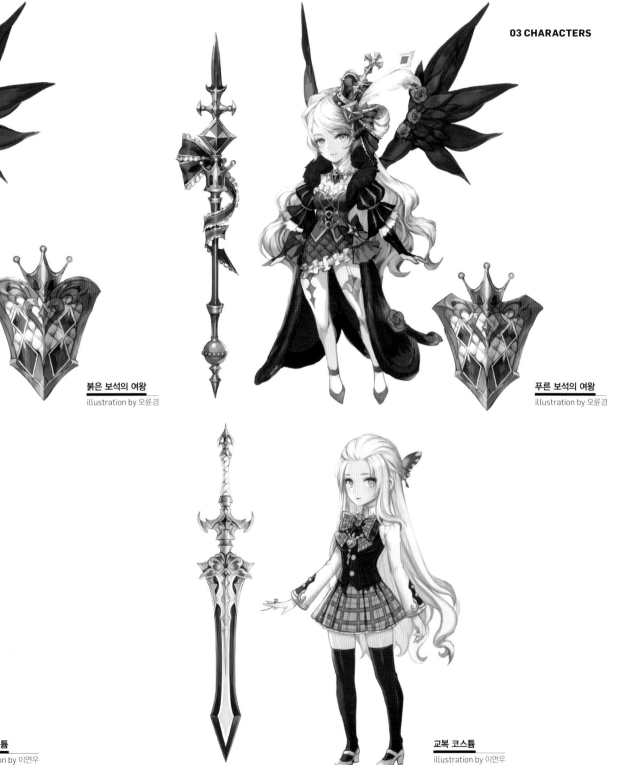

붉은 보석의 여왕
illustration by 오륜경

푸른 보석의 여왕
illustration by 오륜경

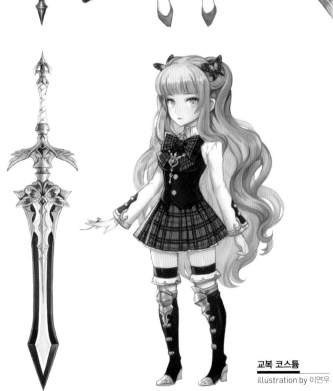

교복 코스튬
illustration by 이연우

교복 코스튬
illustration by 이연우

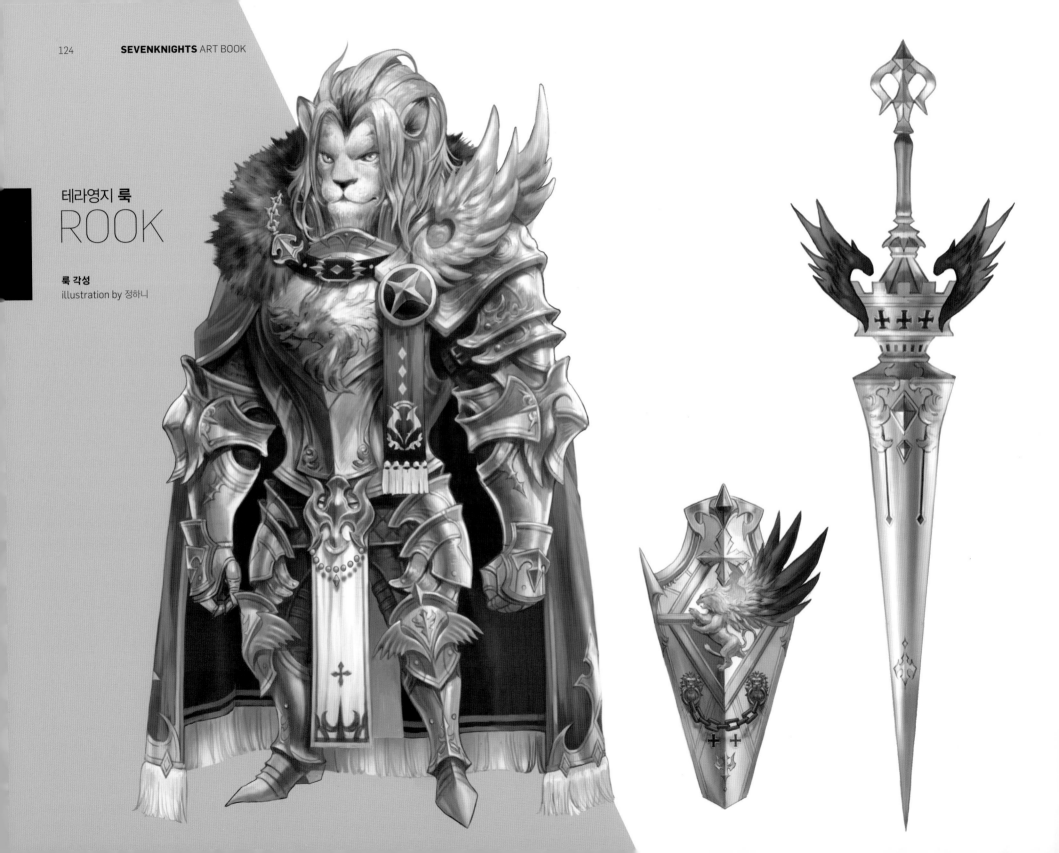

테라영지 **룩**
ROOK

룩 각성
illustration by 정하니

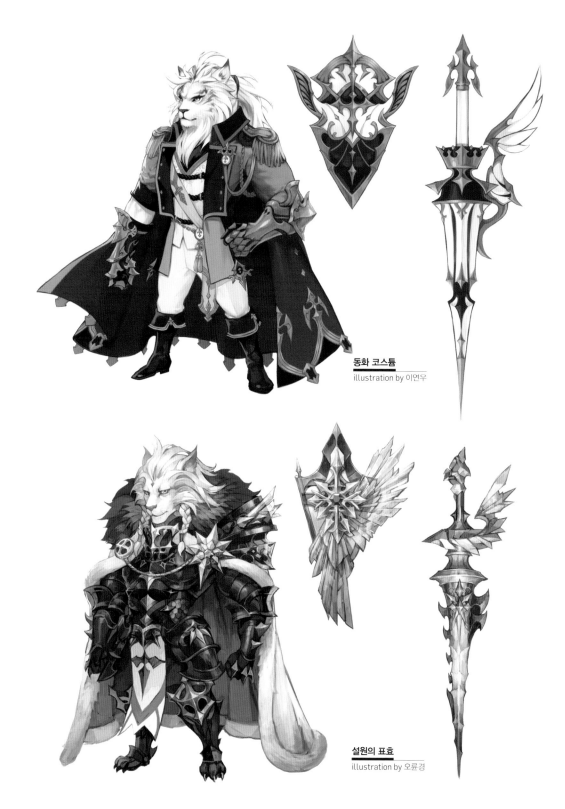

동화 코스튬
illustration by 이연우

설원의 표효
illustration by 오륜경

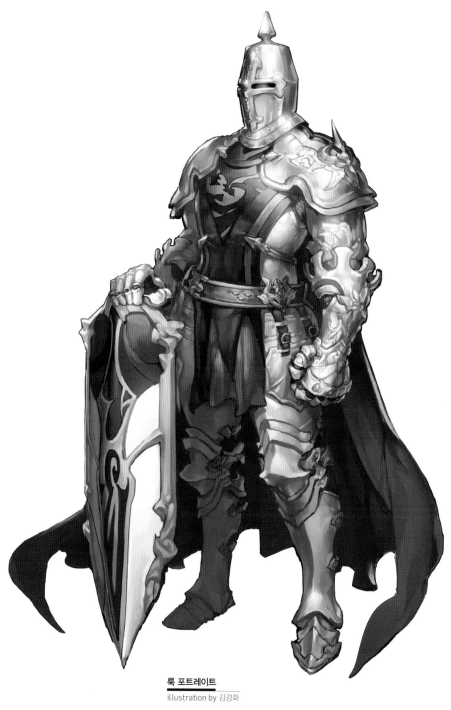

룩 포트레이트
illustration by 김경화

테라영지 **첸슬러**
CHANCELLOR

첸슬러 각성
illustration by 김경화

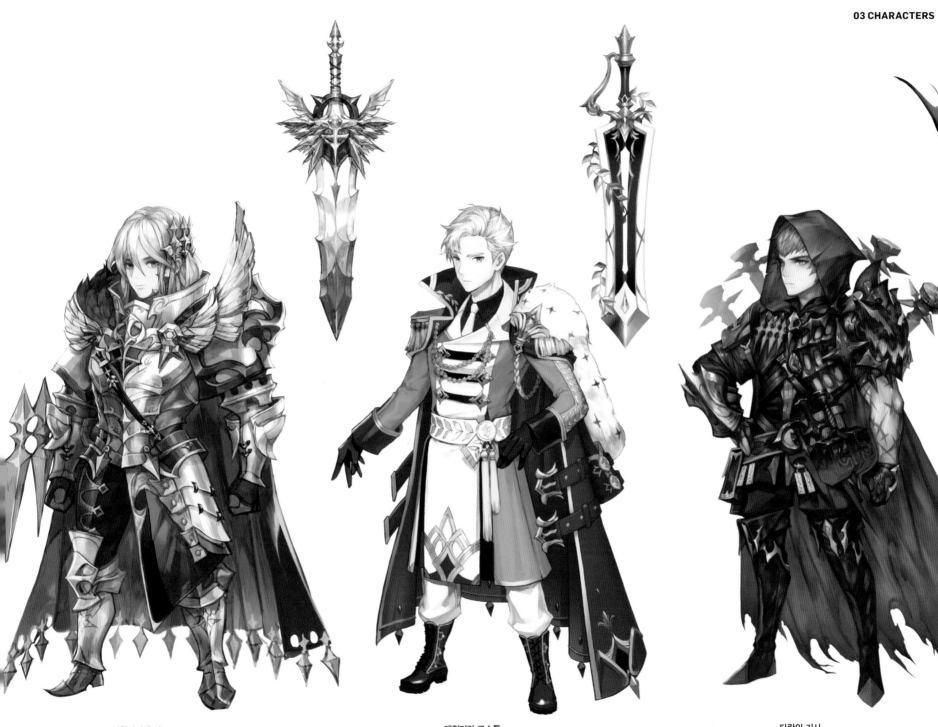

설원의 수호자
illustration by 오륜경

레전더리 코스튬
illustration by 류슬기

타락의 기사
illustration by 문혜란

테라영지 클로에
CHLOE

클로에 포트레이트
illustration by 이성하

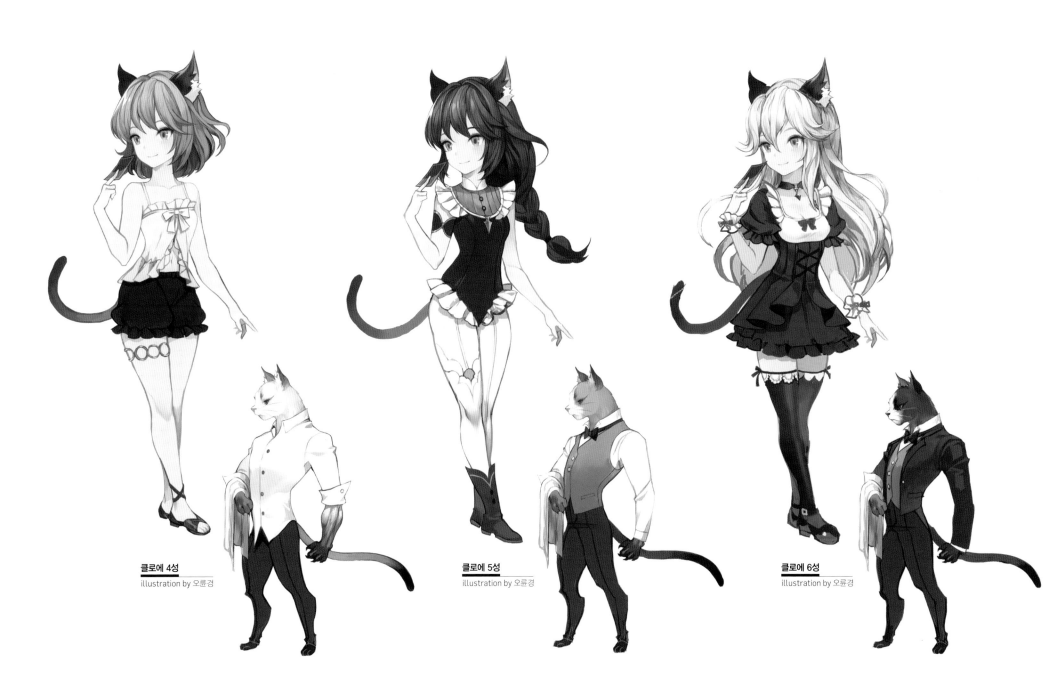

클로에 4성
illustration by 오륜경

클로에 5성
illustration by 오륜경

클로에 6성
illustration by 오륜경

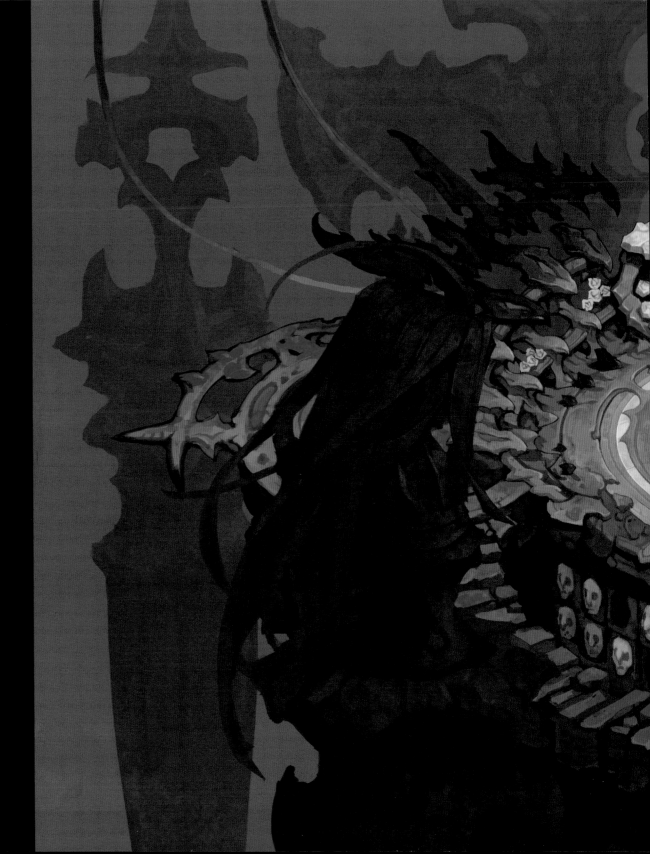

결투장

illustration by 김용한

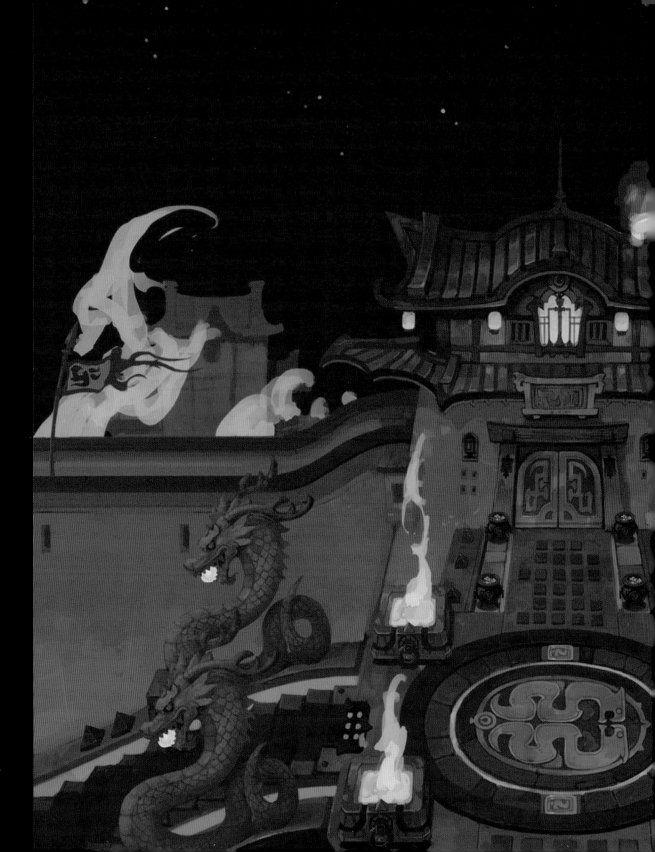

여포 강림던전

illustration by 김용한

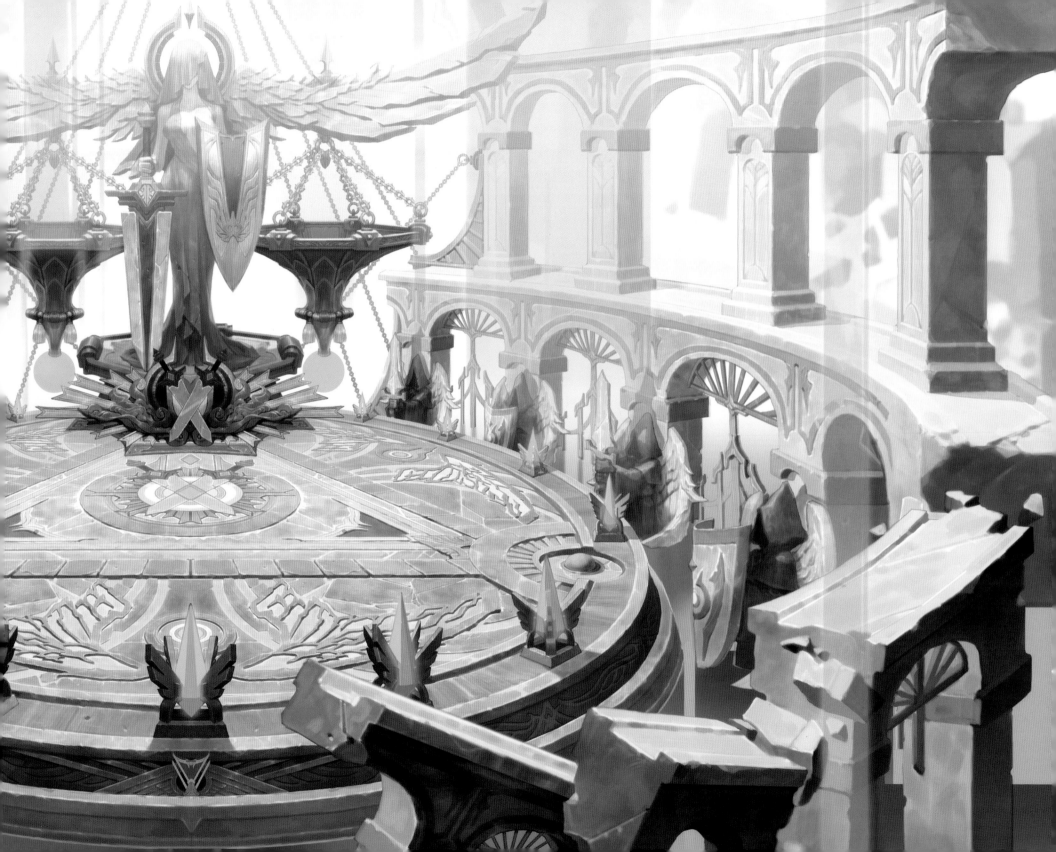

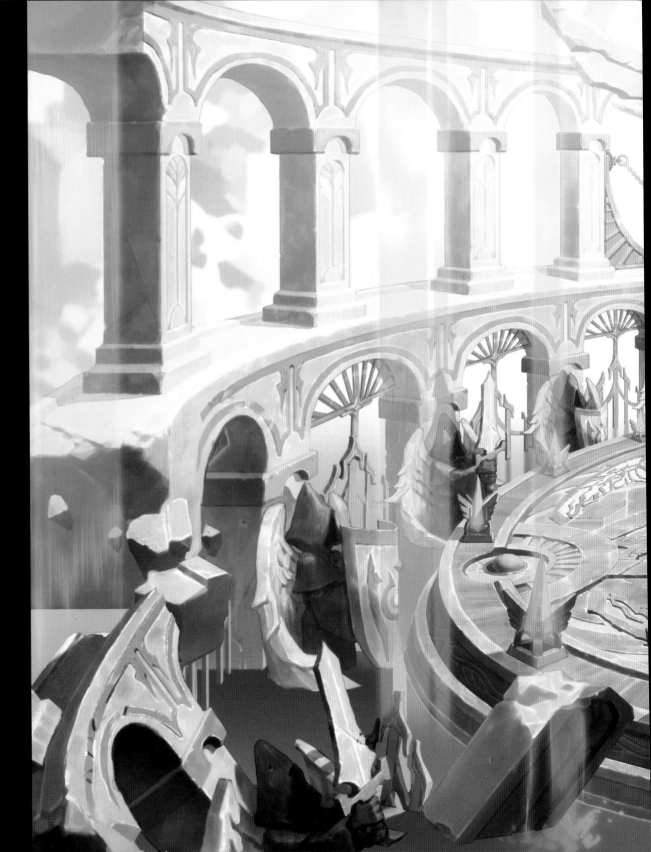

상위 결투장

illustration by 홍윤지

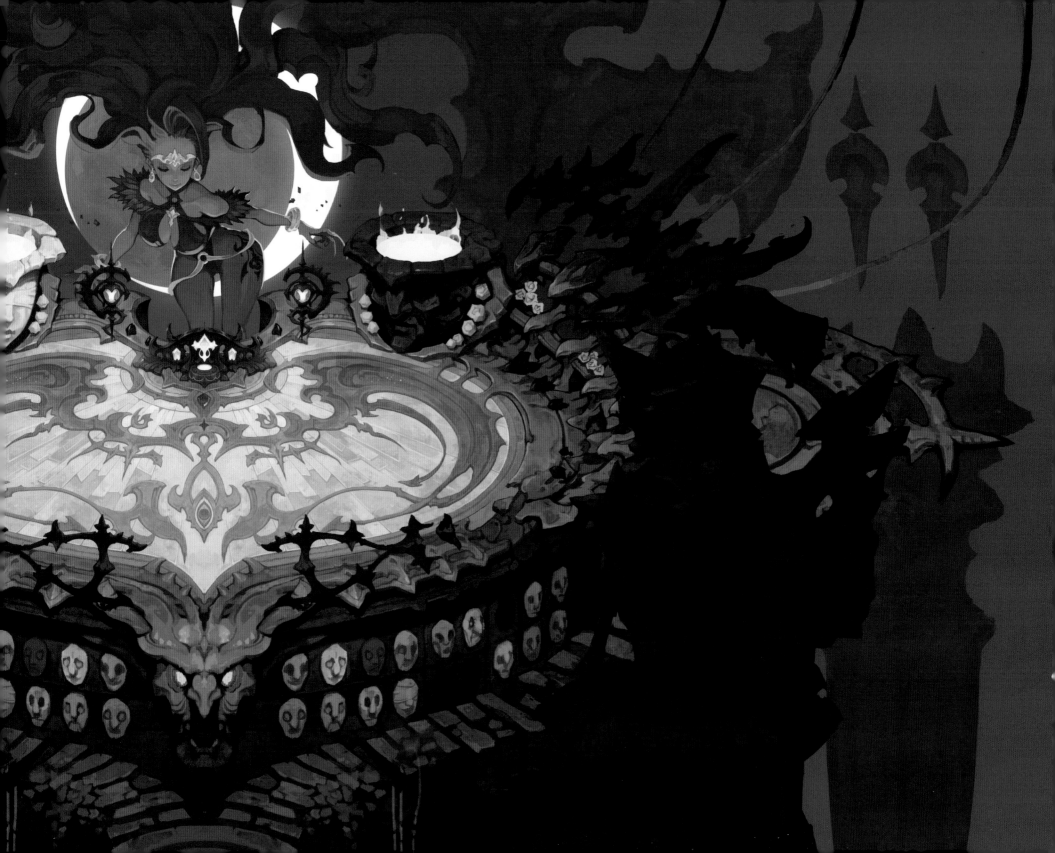

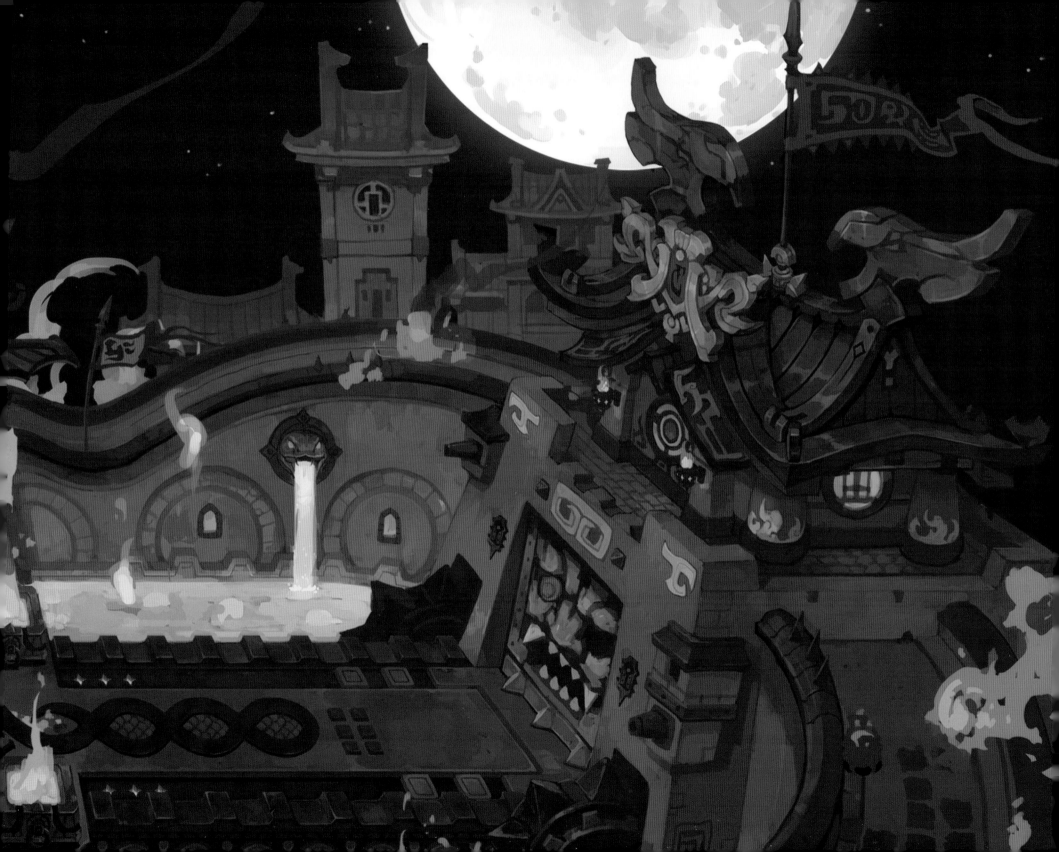

OPER
FAN ART

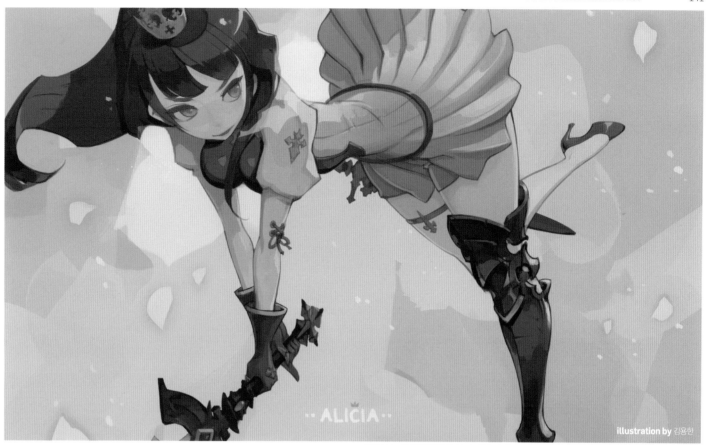

··ALICIA··

illustration by 강용한

illustration by 이건영

illustration by 강예슬

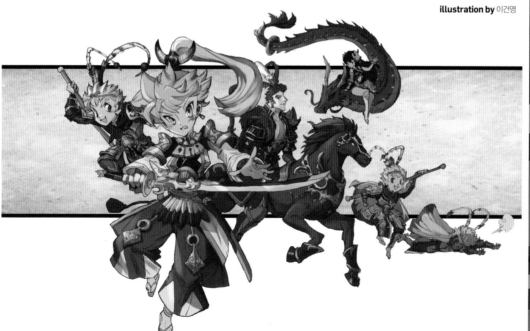

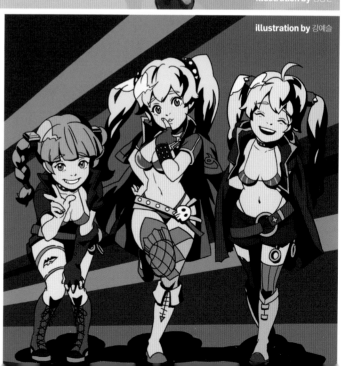

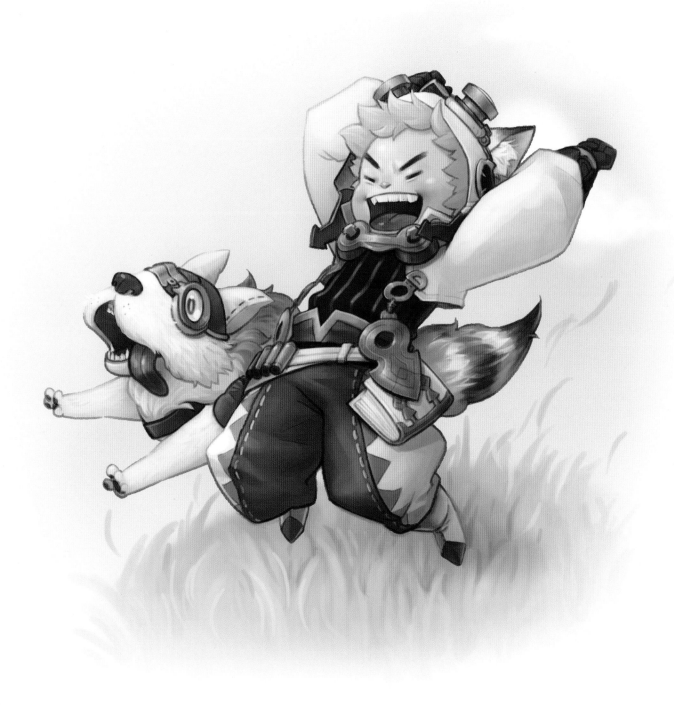

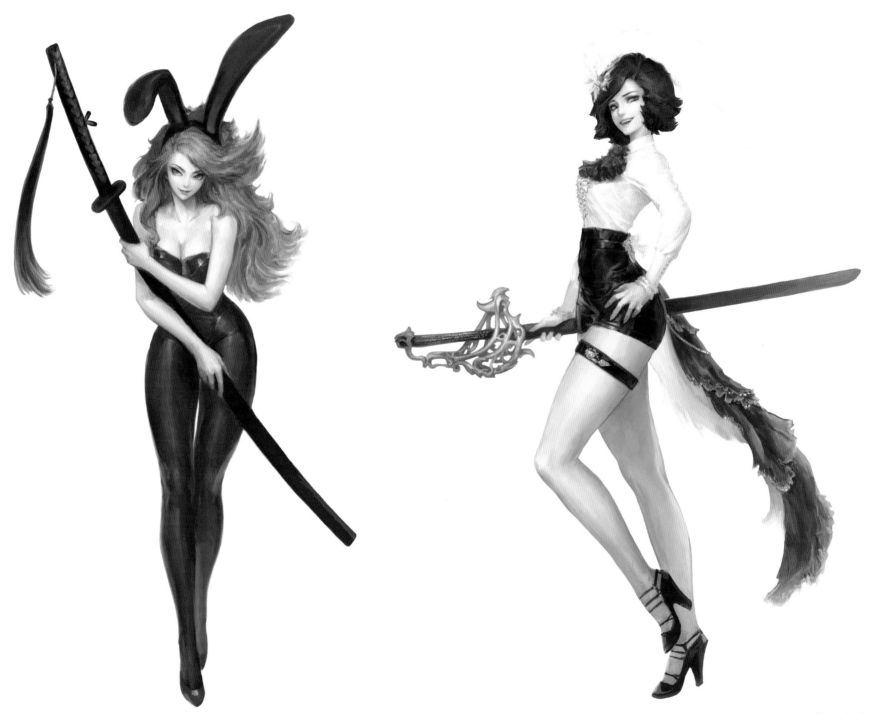

illustration by 김재섭

THE ARTISTS OF SEVEN KNIGHTS

세븐나이츠의 아티스트

HEAD OF ART DEPARTMENT

나채태

LEAD CHARACTER CONCEPT ARTIST

이봉노

LEAD 3D CHARACTER ARTIST

김재섭

LEAD BACKGROUND CONCEPT ARTIST

김용한

LEAD ANIMATOR

유태현

LEAD VFX ARTIST

박정환

LEAD UI DESIGNER

김성주

PM

형남영

CHARACTER CONCEPT ARTISTS
장윤지 / 정하니 / 유효빈 / 오륜경 / 류슬기 / 김경화 / 문혜란 / 박수진 / 전주영

3D CHARACTER ARTISTS
고수아 / 강예슬 / 박진주 / 백승아 / 심지홍 / 조문주 / 정소연 / 박세정 / 이도형 / 홍서희 / 김지민 / 이영희 / 채호종

BACKGROUND CONCEPT ARITSTS
이한샘 / 최봉규 / 이건영 / 유혜인 / 홍윤지

ANIMATORS
최호진 / 김민수 / 신충희 / 안치영 / 박소민 / 이병진 / 장재준 / 임찬영

VFX ARITSTS
최경효 / 김상욱 / 김규동 / 유삼열 / 서홍석 / 임형선 / 장성근 / 이재혁

MULTIMEDIA
최승호 / 명재욱

UI DESIGNERS
박하얀 / 신미진 / 고경봉 / 김선주 / 홍다운 / 함지영 / 현수경 / 권지은

THANKS TO
정현호 / 배봉건

The Art of

SEVEN KNIGHTS VOL.2

초판 1쇄	2017년 5월 15일
기획총괄	박영재, 윤혜영
지은이	넷마블넥서스 주식회사
펴낸곳	넷마블게임즈 주식회사
편집위원	형남영, 신재현
편집팀	넷마블넥서스. 커뮤니케이션 디오
디자인	커뮤니케이션 디오(www.7mm.kr, 02-302-9196)
표지 디자인 이봉노	
캐릭터 디자인 최혜영	
인쇄	드림인쇄(02-464-6161)
출판등록	제 25100-2015-000075호
주소	서울특별시 구로구 디지털로 300
전화	1588-3995
팩스	02) 2271-8803

www.netmarble.com

값 25,000원

netmarble **netmarble**
Games Nexus

ISBN 979-11-956285-4-4-03650

[세븐나이츠 아트북 Vol.2 일반판 전용 쿠폰] 유효기간: 2017.05.15 ~ 2019.05.14

[태오 '까마귀 집사장' 코스튬] 쿠폰 증정	**[주의사항]**	**[쿠폰번호]**
쿠폰 사용 방법 1. 구글플레이에서 '세븐나이츠 for Kakao'를 다운로드 하세요 2. 게임 [메뉴화면] 또는 [게임 설정-정보]에서 쿠폰입력 선택 3. 쿠폰 입력 후 우편함을 통해 아이템 확인	1. 본 쿠폰은 안드로이드폰에서만 사용 가능합니다. 2. 본 쿠폰은 1회성 쿠폰으로 반복사용이 불가합니다. 3. 쿠폰 사용은 계정당 1회로 제한됩니다.(서버 중복 사용 불가) 4. 쿠폰이 사용된 서적은 반품이 되지 않습니다.	WB5NG4EI5PN7GNW0